最簡單的音樂創作書 ⑬

圖解 樂風編曲入門

從10 大樂風最基礎學起，自由風格隨意變身

藤谷一郎 著
黃大旺 譯

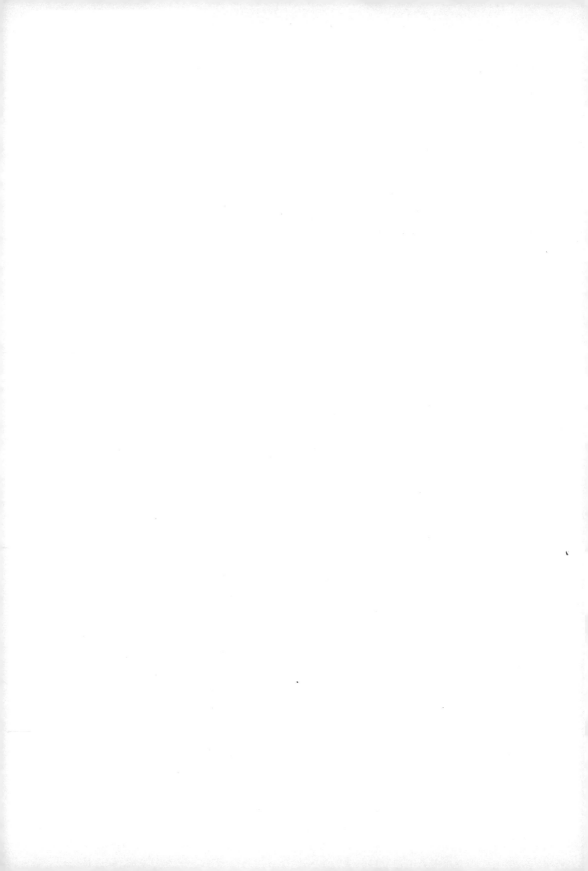

前言

　　我沒有讀過音樂大學或專門學校。

　　小學時期學過鋼琴，但實在很不想彈，所以幾乎沒有練習，現在是完全不會彈的狀態。

　　讀高中時開始玩樂團，音樂方面的知識，幾乎都是自修而來。

　　年輕的時候，我曾經想拓展自己的音樂世界，想要學習自己原本不懂的音樂理論，特地走了一趟書店。

　　但是，光是大量的專有名詞，就讓我的大腦引發完全拒絕接收的反應。

　　「tonic 是什麼東西？調酒用的通寧水嗎？」

　　我滿腦子只有各種抱怨，完全沒有要搞懂這些專有名詞的意思。

　　但我還是請教朋友、參考各種書籍，在自己研究的過程中，才慢慢一點一滴地理解那些專有名詞。

　　所以我深切明白「不知道的人」的苦衷。

　　本書中，我打算盡量不提專有名詞，以初學者也容易理解的方式書寫。

　　即使讀者不懂艱深的理論，也不懂專有名詞，也能創作音樂！

　　本書若能使讀者嘗到創作音樂的樂趣，我會感到非常欣慰。

　　　　　　　　　　　　　　　　　　　　　藤谷一郎

CONTENTS

前言 ……………………………… P3

最必要搞懂的音樂理論 ……………… P6

PART 1 編曲基礎中的基礎 ……………… P11

01 編曲的基本思考 ………………… P12

02 為旋律配上和弦 ………………… P24

03 樂器方面 ………………………… P32

04 DTM編曲 ………………………… P46

PART 2 關於樂曲構成 ………………… P55

01 正統的樂曲構成 ………………… P56

02 從實際範例學樂曲構成 ………… P64

PART 3 各種樂風的編曲示範 ………… P71

01 民謠流行樂 ……………………… P72

02 電子流行樂 ……………………… P82

03 龐克搖滾 ………………………… P90

04 巴薩諾瓦 ………………………… P98

05 電音浩室 ………………………… P106

06 抒情 ……………………………… P114

07 電子舞曲 ………………………… P124

08 爵士 ……………………………… P132

09 節奏藍調 ………………………… P140

10 巴西浩室 ………………………… P150

結語 ……………………………… P158

最必要搞懂的音樂理論

本書盡可能避免使用難懂的用語，但還是有「至少要理解」的基礎知識。

分別是音階（scale）、音程（interval）與和弦（chord）。

在講解音樂的時候，不論如何都會提到，所以我們先來確認這些專有名詞的意思吧！

音樂的基礎＝音階

世界上有各式各樣的音階，不過，**最重要的「Do-Re-Mi-Fa-Sol-La-Si」**可說是最為人所知的音階了。

這就是 C 大調音階的所有音。

這個音階既是從 C 音（Do）開始的大調音階，從鋼琴鍵盤來看，也是只按白鍵就可以彈奏的最基礎音階。

譜例①　C 大調音階

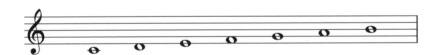

本書將以 Key=C 來舉例說明，各位先記住 C 大調就可以了。

順帶一提，好像很難的和弦理論等，也是以音階為基礎所發展出來的，所以理解音階對學習樂理非常重要。有興趣的讀者可以透過樂理書學習。

音程＝音與音的距離

我們可以從 C 大調音階中看出，開頭的 C 音（Do）與其他音之間，有著各種不同的距離。

音與音之間的距離就稱為音程，以「度」計算。

音高相同為 1 度，相鄰的音是兩度的距離。以此類推三度、四度，然後是高一個八度。

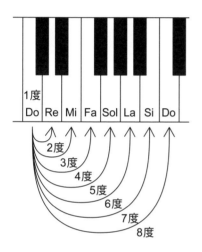

圖① 度數從 1 度算起

雖然只要數算 C 大調音階內的音與 C 音（Do）的距離即可，不過也需要想想其他音之間的距離。

各位或許聽過「減三度」、「增五度」之類的用語，這就是表現音與音之間距離的方式。

但是這種加上「減、增」的標記方式有點麻煩，所以本書一律簡化，以♯（升半音）、♭（降半音）、m（小調）、M（大調）表示（請參照下一頁的**圖②**）。※

※ 原注： 本書將音階與和弦標記的整合性視為優先考量重點，以大三度→ 3rd、小三度→ m3rd、大七度→ M7th、小七度→ 7th 表示

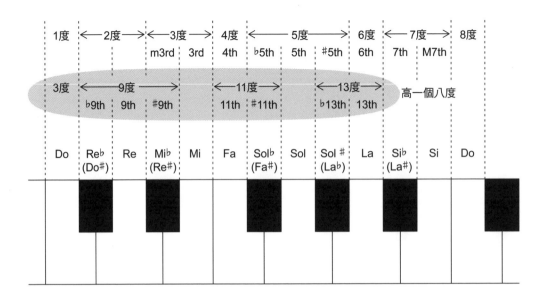

圖② 本書的音程標記方法

這個音程再說明下去會相當深奧，有興趣的讀者請務必閱讀樂理書。

和弦＝音的集合

所謂的和弦就是多個音的組合，日本語稱為和音。兩個音組合起來就變成和弦，通常流行歌曲裡使用的有，三個音組成的三和音、四個音組成的四和音，以及由更多音組成的引伸音和弦。

● 三和音（triad）

我們將和弦中最低的音，稱為根音（root）。

根音上面加上三度（或四度）的音與五度的音，就成了三和音。

由於三度的音與五度的音是以半音變化，所以會產生如**譜例②**的變化型。

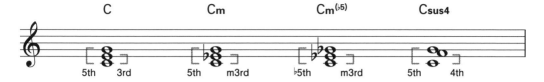

其中又以三度的音最為重要，中間音如果是 3rd 就是大調和弦，m3rd 就是小調和弦，是決定和弦聲響的關鍵角色。

● 四和音（tetrad）

在三和音上放入七度的音，就變成四和音。相較於強而有力的三和音，四和音具有聲響時髦俐落的特徵。

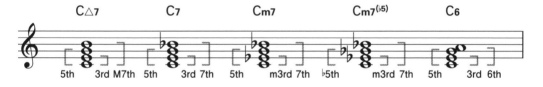

七度又分成 M7th 與 7th 兩種，使用哪個七度音相當重要。

● 引伸音和弦（tension chord）

相對於四和音，在和弦上增加根音的八度以上的音，就稱為引伸音和弦。以根音 C 音（Do）為例，常用的引伸和弦包括 Re、Fa 與 La。由於一個八度音程是八度，所以會標記成 Re（9th）、Fa（11th）與 La（13th），有時還會加上♯或♭。引伸音和弦有許多變化，在此稍舉一例。

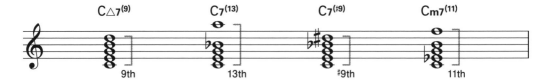

● 自然音和弦（diatonic chord）

　　經過前幾頁的說明，相信各位都已經了解和弦的各種類型了，不過編曲上還是會以自然音和弦為基本考量。換句話說就是「由某個音階形成的和弦」；從 C 大調音階發展出來的自然音和弦是最基礎的編曲元素。

譜例⑤　C 大調音階上的自然音和弦

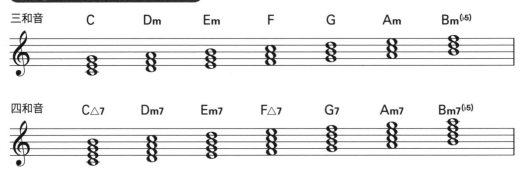

　　由於這些和弦都是從 C 大調音階的音所組成，所以使用自然音和弦不會有什麼問題。如果旋律都是自然音和弦裡的音，曲子的效果應該會更好。

　　不過另一方面，若**只是使用自然音和弦的話，往往只能編出很普通**的編曲。因此，當理解樂理到某個程度時，編曲就會往「該怎麼使用自然音和弦以外的和弦」的方向來思考。

　　想要隨心所欲駕馭和弦，就必須學會樂理。對樂理產生興趣的讀者，一定要好好學習喔。

PART 1
編曲基礎中的基礎

本章將從旋律的和弦搭配法、到 DTM 初學者較不懂的樂器名稱或音源名逐一展開說明。還有截至目前為止尚未談到編曲上的根本思考，也會在此介紹。這些都是編曲前應該要知道的「基礎中的基礎」。

01　編曲的基本思考

首先要介紹一些編曲上的基本思考方式。通常專業的編曲家是憑藉與作曲家之間的默契，實現作曲的想法，不過這或許也意味著編曲的思考方式很少人以書的形式來說明。因此，請務必做為實際編曲時的參考。

●編曲可以比喻成服裝！

「旋律」與「編曲」的關係經常被用「人」與「服裝」來比喻。

「旋律」就像「人的身體」；「編曲」則像「身上穿的衣服」。

舉個例子說明，我們來分析看看歌手卡莉怪妞（きゃりーぱみゅぱみゅ）的微妙角色定位。我們可以說她的角色是確立在可愛的長相與一身「華麗鮮豔、略顯誇張」的服裝上。

那麼如果她穿全身黑的話，又會怎麼樣呢？

想必會破壞至今所建立的開朗流行樂形象吧？

不過，藉由重新塑造原本角色所沒有的、形同對比的「一身黑」造型，說不定反而能凸顯她的可愛容貌。

編曲就和改變穿著一樣，**同一個旋律可以編出好幾種版本**（本書的 PART3 中，將實際示範如何從日本童謠〈晚霞〔ゆうやけこやけ〕〉的旋律，改編成十種風格各異的曲子）。

換句話說，「旋律」改搭不同「服裝」，就會使曲子印象徹底改頭換面。

圖①　替一個旋律穿上幾種
不同的服裝（編曲）

　　此外，如同服裝有流行週期一樣，編曲也有退流行的
時候。

　　這點從鼓組音色等可明顯感受到。

　　比方說，1980 年代曾經相當風靡帶有閘門式殘響
（gate reverb）＊的小鼓音色。當時可能近八成的專輯都有
使用這種音色，流行程度可見一斑。

　　時至今日，那種小鼓音色很容易讓人聯想到 80 年
代，難免有「過氣」感，所以現在很少人使用這種效果。
這個例子就跟沒有人會想穿過時的衣服一樣。

＊譯注：是指刻意在殘響效果
音完全消失前關閉效果音量，
以增加音色厚度的效果

以音色展現歌詞的世界觀！

　　在思考該如何編曲的時候，往往容易把焦點集中在旋
律上。然而，歌詞其實也是決定編曲方向性非常重要的因
素。

　　如果決定旋律的編曲方向性是左腦的工作，那麼決定
歌詞的編曲方向性就可以說是右腦的工作。

正因為是以音色展現歌詞的世界觀，所以即使精通音樂理論的人，也可能會覺得很難。不過，這時候反而要想得更簡單一點。

試問聽音樂時會渴望從音樂得到什麼？

有些人想藉由音樂轉換心情，有些人則只是想熱熱鬧鬧，還有人是趁機大哭一場、或者讓自己沉浸在哀傷情緒裡。

若是有歌詞的音樂，歌詞絕對是音樂很重要的部分。

這是為什麼呢？因為歌詞可以直接表現出音樂無法傳達的具體寫照或是心情。

相信很多人都有被自己喜歡歌手所演唱的正面歌詞鼓勵；或因為歌詞內容與自身經歷相似或正中當下心情而潸然淚下的經驗吧。

這裡舉一個比較容易理解的例子。

假設我們現在要編曲的歌詞主題是「苦澀的失戀」。

如果為這首曲子配上激昂的快節奏與非常輕快的和弦，如何呢？

即使聽眾想投入到歌詞的世界觀裡，也肯定會被節奏或開朗的和弦干擾，以至於無法投入感情吧？

所以，「苦澀的失戀」果然還是得用哀戚的小提琴音色、或悲傷的和弦進行才行，不然聽眾沒有辦法投入感情。

儘管節奏、和弦進行或樂器音色是沒有語言的，**有時卻也是一股超越語言、足以直接回應聽眾情感的力量。**

有了這層理解再進行編曲的話，這首曲子的歌詞說服力應該會有顯著的提升。

追求真實樂器演奏或帥氣的合成音色固然好，但是在編曲的思考方式上要把如何讓歌詞的世界觀膨脹擴大放在心上。

圖② 傳遞超越言語情感的
編曲力

各樂器的區隔配置

接下來,讓我們更具體地分析編曲上的基本思考方式。

除了鋼琴或吉他的自彈自唱以外,通常還會使用幾種樂器。

以抒情曲常見的編制為例,

正規的樂器編制如下。

☆鼓組

☆貝斯

☆鋼琴

☆木吉他

☆弦樂

類似這樣的組合。

有時候也會加入電吉他、電風琴或合成器音色。

這麼多的樂器要調和在一起變成一首完成曲,又該怎麼做呢?

這時候就有幾種規則。

基本的思考方式就是「各樂器的區隔配置」。

在此說明專業音樂人或編曲家會利用音樂上的默契做哪些事情。

① 和弦類樂器的分配

從這個編制可以看出，除了鼓組以外，全都是演奏音程的樂器。

為了讓這些樂器合奏出一個美妙的和聲（harmony），就必須進行「音程的區隔配置」。

我們來看具體的例子。

貝斯大多都是負責彈奏和弦中的根音。

吉他的低音弦比貝斯低音弦高一個八度，所以是從吉他的音域彈奏和弦。

鋼琴可以彈奏與貝斯差不多的低音音程，但低音部分一般交由貝斯負責，所以是彈奏與吉他差不多的音域。

弦樂部分通常分成四聲部，但因為小提琴可以達到相當高的音域，因此往往擔任最高音的角色。

例如 C 和弦是什麼樣的配置呢？

實際上會因為前後關係而產生很大的變化，就如同**譜例①**的區隔配置。

譜例① 利用各樂器區隔配置音程來演奏 C 和弦

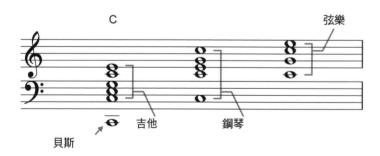

各位可以清楚看到**由低音至高音來區隔配置樂器的情形**。

C 和弦的組成音是「Do・Mi・Sol」。當貝斯彈奏和弦的根音「Do」時，由哪種樂器彈奏和弦的其他音並沒有特別的限制。

而且「Do」或「Mi」或「Sol」，不管以什麼樣的順序重疊在同一個音高上也沒有問題。

那麼，$C_{\triangle 7^{(9)}}$ 這個和弦又是什麼樣的配置呢？

這個和弦的組成音是「Do・Mi・Sol・Si・Re」。

這時候的區隔配置就如**譜例②**。

譜例② 利用各樂器區隔配置音程來演奏 $C_{\triangle 7^{(9)}}$ 和弦

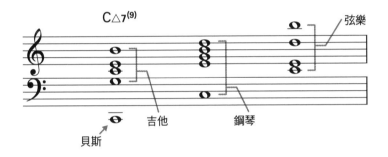

貝斯還是固定彈奏根音「Do」。

配置在貝斯之上的樂器有個要點，就是**在一定程度的高音音域以上，不能彈奏根音「Do」**。

這是因為這個和弦的根音「Do」與 M7th 的「Si」音是半音關係，若高音音域同時出現會相衝的「Do」與「Si」時，聽起來就會有混濁不清的感覺。※

簡單來說，低音的「Do」與高音的「Si」可以共存，但音程來到「Do」比「Si」高的時候就不能共存（請參考下一頁的**譜例③**）。

※ 原注：實際上是依情況而定，也有同時存在的時候，不過基本上避免比較穩當

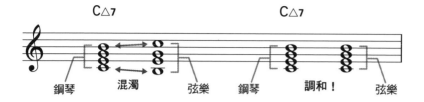

編曲的時候必須像這樣思考音域上的、音程上的區隔配置。

雖然很難用文字傳達,但這也是實際玩團的年輕人習以為常的思考方式。只要**多加使用各樂器所具有的好聽音域**,音樂也會變得自然和諧。

② 定位的分配

前面提到音域、音程的區隔配置,都屬於縱向的整理。

如果實際將一對喇叭擺在眼前,聽覺上就會明顯感受到高音來自比自己頭高的地方,低音則來自比較低的地方。

那麼,我們有可能進行左右空間上的區隔配置嗎?

在 DTM 的世界裡,只要調整一顆名為 PAN 的旋鈕就可以解決了。

這個 PAN 很簡單好懂,轉到最右邊時,聲音只會從右邊出來。

相反地,轉到最左邊時聲音只會從左邊出來。轉到中間的時候,左右音量一樣大。

圖③　PAN 旋鈕與定位

接下來我們要利用 PAN 來進行**左右方向的區隔配置**！

以剛才的例子來說，貝斯與弦樂的音域幾乎不會與其他樂器重疊，不過吉他與鋼琴則是完全在相同的音域內。所以我們要把吉他定位在稍微偏右的位置，把鋼琴定位在相反的偏左位置。

如此一來，音色就被平均分配到上下左右，每一種樂器都可以聽得很清楚，整體上應該會有俐落劃一的印象。

此外，沒有音程的鼓組或打擊樂器類音色，也是利用 PAN 來調整左右定位。

例如鼓組的腳踏鈸與沙鈴是在同個音域內作用著相同的效果。

如果這兩種樂器都從同一個方向發出聲響，不僅缺乏效果，甚至還會帶來散漫的印象。

這種時候就要把兩種樂器的定位往左右兩邊區隔配置。

③ 時間軸的分配

截至目前為止都是從上下左右來說明區隔配置，接著我們要來思考「時間軸上的區隔配置」。

簡單來說，就是以各樂器要用「哪種節奏來彈奏」為題展開說明。

※ 原注：原文為「白玉」=白色湯圓，這裡是指將音符拉長。書寫全音符或二分音符時都是先畫一個圓圈，因此得其名

例如剛才舉的那些樂器，如果所有小節第一拍都是空心音符 ※，聽起來如何呢？

雖然相當渾厚，但是不是有種曲子結束了的感覺呢？

音樂就是一種時間藝術。時間暫停就無法表現曲子的世界……或說沒有進展。

因此，時間軸上也要區隔配置各樂器的音色。

以大致作用來思考的話，**鼓組就是節拍器**。主要擔任引導角色，利用低音大鼓、小鼓與腳踏鈸刻劃節奏，向位於上方的其他樂器傳達「這首曲子大概這麼快，節奏是這種感覺喔！」的訊息。

貝斯以伴隨鼓組的形式出現，與鼓組共同建立曲子的基礎。

所以鼓組的節奏樣式與貝斯的節奏樣式能否配合很重要。

接下來我們來思考木吉他的作用。

木吉他是一種音色衰減型樂器，音色持續時間不長。所以大多使用節奏性的下刷弦（stroke）或琶音（arpeggio）等奏法（參照 P40）。

由於鼓組與貝斯已經蓋好一定程度的基礎了，所以木吉他會是位於上方負責點綴節奏的角色嗎？

鋼琴的角色也與木吉他一樣。

不過，這兩種樂器幾乎不會同時演奏完全相同的節奏。

這裡也要思考「區隔配置」。

當吉他演奏琶音時，鋼琴就是彈奏四分音符；當吉他演奏刷弦時，鋼琴就不打拍子、僅彈奏全音符或二分音符。類似這樣，必須意識到節奏上的區隔配置。

此外，弦樂是只要持續拉弓就可以無限拉長音符的樂器。因此空心音符類的演奏有變多趨勢，尤其是抒情曲等，這種傾向更是強烈。

從節奏上來看，弦樂並不是擔任強調節奏的角色，但

因為可以拉長音符，所以具有填補時間軸空隙的作用。

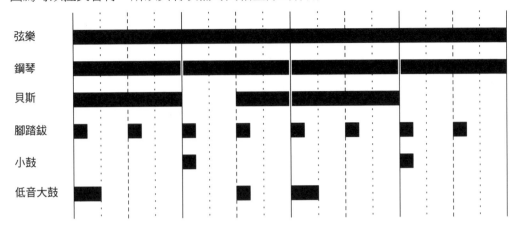

圖④　將樂器配置在時間軸上

④ 總結

　　隨著類型的不同，時間軸上的區隔配置或者上下左右的區隔配置所使用的手法也有所不同。

　　不過原則上「各樂器的區隔配置」就是思考上下左右的定位，從時間軸上來看還有「填補空隙」的用意。

　　或許這種**「填補空隙」**的作業，才是編曲上的基本思考課題。

編曲代表你的品味！

　　經過以上的說明，我就直說了，編曲就是品味！

　　說得有些直截了當，不過這裡指的「品味」又是什麼意思？

　　因為「品味」代表編曲者所擁有的「資料庫數量」多寡。

　　換句話說就是聽了多少音樂、又怎麼研究這些音樂的。

　　我認為所謂「品味好的人」，一定具有「熟知各種類型的音樂，還能依據不同案子編出最適合樂曲的編曲」能

力。

再次以衣服為例。

各位身邊一定有一兩個穿著出眾的朋友吧？

現在試著回想一下朋友的打扮。他的衣服是不是比其他人多很多？

他是不是總是可以從數量眾多的衣服中，挑選搭配適當天時間、地點與場合的穿著。

這種人就屬於「品味好的人」。

音樂上也是同樣的道理。

我們平常聽的音樂，幾乎都是音樂家或專業音樂人士們竭盡才智與技巧所完成的心血結晶。

可以說我們周遭充滿著範本教材。

希望各位盡可能去接觸各種類型的音樂。

然後不只是欣賞音樂，更要試著找出隱藏在音樂中的各種謎團，例如「為什麼這首曲子會如此讓人感動？」、「為什麼這種節奏的韻律這麼好？」。

只要不斷反覆地仔細聆聽，一定可以感受到作者的用心良苦與高超的作曲技巧。

圖⑤　探索音樂中隱藏的謎團

不管是編曲還是作曲，重要的是**經常從聽者的角度來思考**。

如何讓人百聽不膩？如何營造令人感動的展開？編曲過程中經常思考這些問題是非常重要的。

PART 3 將以日本童謠〈晚霞〉為例，示範十種風格迥異的編曲方式及各種實戰技巧。本書附有 MIDI 示範檔，各位可以用自己的 DAW（Digital Audio Workstation，數位音訊工作站）軟體開啟檔案，確認範例的編曲手法。此外，PART 2 會針對我編的樂曲，詳盡說明 A 旋律或 B 旋律等段落各部分是如何編排而成的。

期待各位都能將本書所學活用在自己編的曲子當中，如果「資料庫數量」有因此而增加的話就太好了。

02　為旋律配上和弦

一個旋律只能搭配一種和弦嗎？

答案是 NO。

那麼，一個旋律可以搭配多少種和弦呢？

雖然不能說有無限多種，不過把引伸音和弦等也算進去的話，至少也有 10 或 20 個。

這麼多的和弦，我們該如何選擇呢？

為旋律搭配和弦的做法上可從各式各樣的角度切入。

接下來將依做法別來說明如何為旋律配上和弦！

與旋律很合的和弦編寫基礎

　　在旋律上填上和弦是音樂基礎中的基礎。旋律與和弦不合的音樂稱不上是音樂。

　　這裡要先來說明和弦編寫的基本方法。

　　首先，Key=C（本書所有的和弦進行示範都是以 Key=C 為前提）。

　　以 Key=C 來譜寫的旋律上可以搭配的基本和弦群，就稱為自然音和弦（diatonic chord）※（參照 P10）。

※ 原注：自然音和弦可以是三和音或四和音，不過本書是使用最基本的三和音，也就是自然音和弦

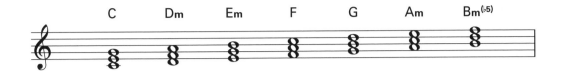

基本上是從這七個和弦中來選擇，不過因為第七個和弦 Bm(♭5)（Bdim）是非常特殊的和弦，這裡不會使用。

以一般的音樂理論書來看，介紹和弦時會將和弦分成主音（tonic）、次屬音（subdominant）以及屬音（dominant）三種群組。但這些專有名詞不禁勾起我第一次接觸時，心想「什麼鬼？搞不懂」的痛苦回憶，所以本書並不打算加以區分。

那麼，我們該如何為旋律配上和弦呢？

首先，要從

①組成音中含有較多旋律常用音的和弦

開始選擇，接著

②留意和弦的動向

請看下面的例子。

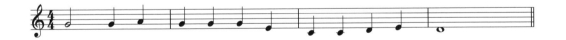

請看開頭的第一小節。

從譜例可以得知第一小節裡「Sol」是三拍，「La」是一拍。

所以，首先要選擇含有這一小節裡最常使用的「Sol」音的和弦。

從譜例①可以知道，組成音包含「Sol」音的和弦有 C、Em 與 G，所以應該從這三個和弦裡挑選，說得極端一點就是

「既然 Key=C，那麼開頭的和弦就是 C 吧？」

事實上即使用 Em 或 G 做為開頭也沒有什麼不可，不過考慮到後面一連串的和弦動向等，不免令人擔心是否有演變成相當狂熱的和弦進行之虞。

從這層考量上來說，我們先不要想太難接的和弦，直接用 C 開頭吧。

譜例③　決定第一小節的和弦

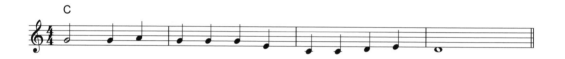

接著來看下一小節。

第二小節是「Sol Sol Sol Mi」，「Sol」是三拍、「Mi」是一拍。

所以，還是要選擇含有「Sol」音的和弦，也就是從 C、Em 與 G 中選一個，這裡也把占一拍的「Mi」音算進去。

篩選結果剩下 C 與 Em。這種時候選擇哪個和弦比較好呢？

我的答案是都可以！

可以使用 C → C 反覆兩小節，也可以 C → Em。

因此第二小節先暫時保留 C 或 Em 兩種選項，繼續來看第三小節吧。

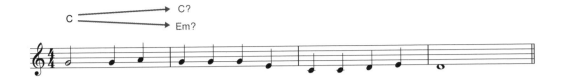

第三小節是「Do Do Re Mi」,「Do」是兩拍、「Re」和「Mi」各一拍。

三和音中並沒有「Do」和「Re」同時存在的和弦,所以只能從含有「Do」和「Mi」的和弦,也就是 C 與 Am 中選擇一個。

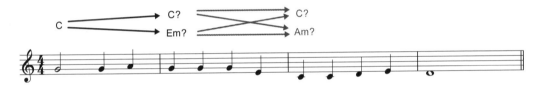

我們先回到第二小節。

如果第二小節是 C → C,那麼第三小節再接 C 的話,就變成 C → C → C,C 連續出現在三個小節中。

這樣不好嗎?不會喔,其實這是相當了不起的和弦進行。

我們來看另一種樣式。C → C → Am 如何呢?

完全沒有問題。

同樣的,C → Em 接下來可以接 C → Em → C 或 C → Em → Am,所以和弦進行的選項一共有四種。

① | C | C | C | ② | C | C | Am |

③ | C | Em | C | ④ | C | Em | Am |

圖① 第一至三小節和弦進行的四種樣式

最後來看第四小節。

這個小節的四拍都是「Re」,所以可以使用含有「Re」音的 Dm 或 G（Bdim 也包含「Re」音,不過這裡不使用）。

在**圖①**列出的四種和弦進行上,再加上第四小節的 Dm 或 G。

譜例⑥ 第四小節的和弦可能是 Dm 或 G

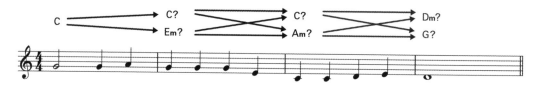

G 能夠融入所有的和弦進行樣式。

Dm 若是 C → C → C → Dm 或 C → Em → C → Dm 就有可能,除此之外就沒有那麼合適了。

這與「和弦動向的思考方式」有關。

不過一開始不用想得那麼複雜,只要**聽起來順耳流暢**就可以。

因此我們可以歸納出六種和弦進行。

| ① | | C | C | C | G | | ② | | C | C | Am | G | |

| ③ | | C | Em | C | G | | ④ | | C | Em | Am | G | |

| ⑤ | | C | C | C | Dm | | ⑥ | | C | Em | C | Dm | |

圖② 六種和弦進行

這六種和弦進行都是正確答案。①是 C 持續三小節的樣式,可說是非常安定的進行 ; ④是 C → Em → Am → G 每小節換一種和弦,屬於相當戲劇性的展開。

在說明基本的思考方式上,我刻意只用三和音做為範例。即便如此還是可以為四小節編寫出六種不同的和弦進行樣式。

其實還有四和音或引伸音和弦、分數和弦(slash chord)以及非自然音和弦(non-diatonic chord)※ 等各式各樣的和弦,可以產生更多種和弦進行樣式。

※ 原注:自然音和弦以外的和弦總稱

根音與旋律的關係

從和弦根音來看,在譜寫和弦時「旋律的音為幾度音程」是非常重要的因素 ※。

接下來將從這個觀點來搭配和弦。

這裡會把四和音或基本的引伸音和弦也列入選項中,以增加更多的可能性。

※ 原注:〔重要〕通常旋律的音程距離和弦根音愈近(根音、三度、五度),聲響也愈具有力量與安定性。反之,距離愈遠(七度、引伸音等)就有既時髦又鬱悶的感覺

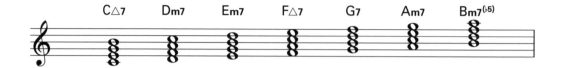

現在把這些和弦，放到我們的示範曲〈晚霞〉的旋律上。

因為第一小節的「Sol」是三拍，所以就以「Sol」為主軸來選擇和弦。

從自然音和弦的根音來看，「Sol」是 C 音的 5th、E 音的 3rd、A 音的 7th、F 音的 9th、D 音的 11th。

我想從這裡面選出「Sol」為 9th 的 F 音，做為和弦根音。

F 和弦中必須包含旋律的「Sol」音，所以要把 F 改成 F△7(9)。

如此一來，第一小節已經產生不同於 C 和弦樣式的劇烈變化，像是別首曲子。

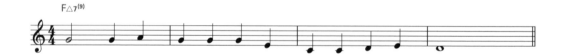

接著來看下一個小節。

「Sol」是三拍，「Mi」是一拍，所以還是以「Sol」為主軸來選擇和弦。

包含「Sol」的引伸音和弦，有 F△7(9) 與 Dm7(11) 兩種，另外包含「Sol」的和弦音則有 C△7、Em7、G7、Am7 四種。

實際彈奏看看就會明白，第一小節的 F△7⁽⁹⁾ 後面接上述哪種和弦都可以。

大致上就是這樣為旋律配上和弦的，如果再加上四和音以上的選項，就有非常多的可能性。這裡再舉一個例子。

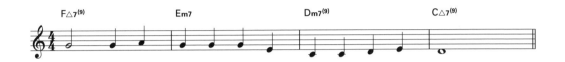

從**譜例⑨**的和弦進行樣式來說，第二小節的旋律「Sol Sol Sol Mi」是搭配根音算起 3rd 的 Em7，第三小節的旋律「Do Do Re Mi」是搭配根音算起 7th、外加和弦根音 9th 的 Dm7⁽⁹⁾，第四小節的旋律「Re」則搭配 Re 為 9th 的 C△7⁽⁹⁾。

本進行的特徵在於和弦根音動線是以 F → E → D → C 的順序下行，我們稱這樣的順序叫做**順次進行**，聽起來非常流暢悅耳。

當然，除此之外還有許多種和弦進行，不妨多加嘗試看看。

03　樂器方面

隨著音樂類型的不同，樂器編制（樂器組成）的特徵也不盡相同。

例如，說到搖滾樂團，鼓組、電吉他、電貝斯、主唱的組合可說是最典型的編制方式。

爵士的典型編制則是鼓組、鋼琴與低音提琴的組合。搖滾樂團中不太可能出現長笛樂手；爵士表演上也沒有主唱會用死腔（death growl）唱歌的。如果有，我很想聽聽看（笑）。

那麼，為什麼要依據音樂類型來決定樂器的編制呢？

這是因為各類型的音樂都是利用樂器音色來塑造風格上的特徵。例如搖滾不能沒有電吉他音色，爵士一定要有低音提琴的音色（當然也有例外）。

反過來說，如果在一般不會使用電吉他的音樂類型裡加入一點電吉他音色，就會被說這是「帶有搖滾味的編曲」。

可以說音樂類型與樂器編制有著密切的關係。

本節將簡單說明編曲常用的典型樂器。一起來看實際演奏方法，或在 DTM 上重現時的注意事項吧。

鼓組

鼓組大致可分為「原聲鼓組音色」與「合成鼓組音色」兩大類。

這時一定有人會問「DTM 上的鼓組節奏不都是逐格輸入產生的嗎？」，理論上是這樣沒錯，不過為了方便說明，本書把原聲鼓組音色定義為「真人演奏或者模仿真人演奏」；合成鼓組音色則定義為「電子鼓機等器材內建的電子音」。接下來會進一步說明。

● 原聲鼓組

鼓組的基本構造是由低音大鼓（腳踏鼓）、小鼓、腳踏鈸、筒鼓兩個、落地鼓、碎音鈸、疊音鈸組成。

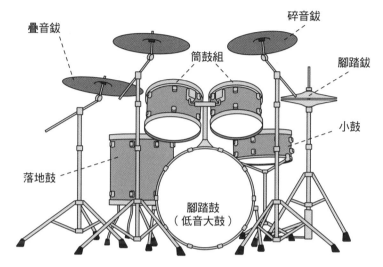

圖① 真實鼓組

低音大鼓（bass drum）

又稱為大鼓或腳踏鼓，一般寫做 B.D（bass drum 的縮寫）。鼓組裡最大的鼓，位於鼓組正中間、放置在地板上。

低音大鼓是利用腳踏板驅動鼓槌來發出聲音。

聲音渾厚大聲且低沉。

對所有的節奏樣式而言是很重要的樂器。

小鼓（snare drum）

一般寫做 S.D（snare drum 的縮寫）。

鼓手坐著時兩腿中間的鼓就是小鼓，通常很難從正面看到。小鼓底面有一條叫做「響弦（snappy）」的金屬線，可以發出相當大的「啪！」聲響。每次跟搖滾鼓手一起進錄音室或練團結束後，小鼓的音量總是大到使我產生嚴重的耳鳴。

除了一般敲擊鼓皮的打擊方式以外，小鼓還有兩種敲擊鼓邊的打法。

一種是以鼓棒的中段，敲擊小鼓邊框的封閉式鼓邊敲擊法（closed rimshot）。這種打法可以發出「喀吱」或「叩吱」之類乾枯感的聲響，常被用於抒情等的安靜段落，或是巴薩諾瓦（Bossa Nova）等曲風中。

另一種是在敲擊小鼓鼓皮的同時，也用鼓棒中段打擊的開放式鼓邊敲擊法（open rimshot）。比起一般打擊方式更有力道，可以發出金屬音明顯的「喀—！」音色。

開放式鼓邊敲擊法
（同時敲擊鼓皮與邊框）

鼓棒靠在鼓皮上

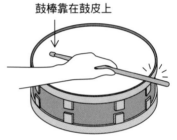
封閉式鼓邊敲擊法
（只敲擊邊框）

圖② 開放式鼓邊敲擊法與
封閉式鼓邊敲擊法

腳踏鈸（hi-hat）

通常寫做 H.H，從正面看就位於右邊的位置，外型像被刺穿的飛碟。上下兩面鈸可合在一起，也可以用底下的踏板調整兩面小鈸的距離遠近。

腳踏鈸通常以鼓棒敲擊發出聲音。踏板踩到底，兩面鈸就會密合（closed）起來，敲打鈸面會發出短促的「吱！」聲響。在不踩踏板的開放狀態（open）之下，敲打鈸面則會發出長而響亮的「嚓—！」聲響。

DTM 裡幾乎所有的音源，都是開放狀態的音會持續發聲直到密合狀態的音出現為止。反過來說，開放音的長度可以透過封閉音調整。

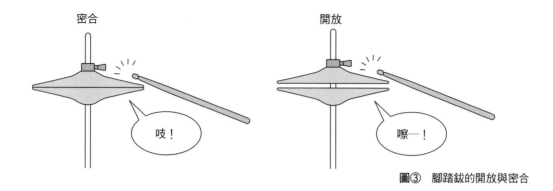

圖③　腳踏鈸的開放與密合

筒鼓、落地鼓（tomtom，floor tom）

筒鼓是裝在大鼓上的一對中鼓。

有人只裝一個，給人有資深鼓手的感覺。筒鼓又稱為通通鼓。

落地鼓就是以腳架支撐放在地板上的筒鼓。

從正面看，右邊的筒鼓音域最高。其次是中間，左邊的落地鼓最低。

通常在敲打節奏的時候，幾乎不會使用到筒鼓類，筒鼓類主要用在段落間的過門（fill-in）。

銅鈸類（cymbal）

銅鈸又分為碎音鈸（crash）、疊音鈸（ride）與水鈸（splash）等種類。

碎音鈸會被放在鼓組較高的位置，發出的音色相當爽快。通常用於副歌開頭之類需要震撼感的地方。這時候一定都會同時踩低音大鼓。

從正面看位在左側比較大的銅鈸就是疊音鈸。主要用於取代腳踏鈸負責打點密集的節奏。音量不大，聲響類似「叮—」的音。

疊音鈸的正中間凸起部位稱為「鉢（cup）」，敲擊這裡會發出「喀—」或「唧—」的聲響。結合普通部位與中間凸起部位，就可以變化出類似「叮叮喀—叮叮喀—」的節奏樣式。

至於水鈸則是一種很小的銅鈸，聲響類似「啪沙！」。用法和碎音鈸相同，不過音量更小，所以想要稍微強調起伏時非常好用。

★逐格輸入的要領！

我們來了解一下實際打鼓的情形。

節奏基本上是由大鼓，小鼓與腳踏鈸三種音色構成。過門時會用到筒鼓，但是人只有兩隻手，無法同時做出腳踏鈸的連續短音符，所以不要輸入腳踏鈸的鼓點。

類似這種模擬真人打鼓時的情形很重要。如果沒有看過鼓手打鼓，也可以參考 YouTube 的影片。

● 合成鼓組

基本的組合構成都與原聲鼓組一樣。

不過音色上有各式各樣的變化，光是看音色名稱根本無法得知實際的音色如何。

這裡要介紹幾種代表性的音源名稱。

Analog、Vintage、Electro、Techno

這類名稱的音源是重現經典類比鼓機 TR-808 或 TR-909 的音色，或者刻意模仿這兩款音色、由此衍生的音色。

舞曲中相當常見，現在也是合成鼓組最主要的音色。

Vinyl、Lo-fi、HipHop、OldSchool

這類是指從黑膠，或者說大張唱片取樣出來的音色，還有類似黑膠的音色。

這類音色大多粗糙、混有雜音。因為是將取樣（錄製）自唱片的音色剪短，有時候大鼓與腳踏鈸是同時發出聲音，不過卻別有一番風味。總而言之，音色粗且存在感強烈是這類音色的特徵。

這類音色在嘻哈（Hip hop）或饒舌歌（Rap）等也相

當常見。

★逐格輸入的要領！

這類音色並不需要像原聲鼓組音色一樣，考慮實際能不能打擊的問題。

換句話說，正因為可以無視實際打擊能否做到，所以才能創造新的節奏。例如有可能一邊改變腳踏鈸的音色或節奏樣式，一邊逐格輸入三到四種音色，就算是真人絕對無法打擊的速度也可以。

請自由發揮想像力，多多嘗試看看吧！

Loop、Break Beat

在 DTM 上不管是「原聲鼓組」或「合成鼓組」，都是使用 MIDI 逐格輸入鼓點來演奏的。相對於此的 Loop 或 Break Beat 則是取自現場演奏錄音檔、直接貼到 DAW 上所重現的音色。

由於原本就是真人演奏，自然不會有逐格輸入的廉價感，音色也相當出色。相反的，因為已經錄製完成，所以很難照著自己所想重新輸入鼓點。

主要以做為鼓組或打擊樂器的音源被廣泛使用，不過最近也有貝斯或吉他等各式各樣的循環樂段素材可以多加活用。

★逐格輸入的要領！

這種音色經常用於合成鼓組難以重現的打擊樂器類等上。

SPECTRASONICS Styrus 這種軟體音源具有非常龐大的循環樂段素材，而且可以進行簡單的編輯，推薦給各位。

貝斯

貝斯可以大致分成三種。

分別是**電貝斯**、**原音貝斯**（低音提琴〔acoustic bass〕）與**合成貝斯**。下面會逐一說明樂器特色。

● 電貝斯

電貝斯有四根弦（也有五根或六根弦的款式），最常出現在搖滾或流行樂等。

主要以手指撥弦來彈奏，不過搖滾樂團也會使用撥片彈奏。以撥片彈奏的音色會比手指彈奏冷硬，起音（attack）大為其特徵。

● 原音貝斯

原音貝斯就是管弦樂團裡的低音提琴（double bass），日本俗稱 wood bass（和製英語）。通常使用在爵士或流行樂，是指以手指彈撥。原音貝斯與四根弦的電貝斯不僅琴弦數目相同，音程也相同。

但是，原音貝斯是一種體積龐大、弦也非常粗大的樂器，以彈奏同樣的音程來與電貝斯比較，就可以知道原音貝斯的音色渾厚許多。非常有溫度的音色是其一大特徵。

不過整體上來說，還是屬於溫潤的音色，放進樂器較多的曲子裡容易被蓋過。

所以比較常使用於樂器編制小的爵士或巴薩諾瓦（Bossa Nova）、原音樂器演奏的流行樂等。

電貝斯

Jaz Bass
全功能

Precision Bass
主要用於搖滾類

原音貝斯

圖④　電貝斯與原音貝斯

● **合成貝斯**

這是指合成器等的貝斯類音色。

實際表演是以鍵盤樂器來彈奏。

主要用於舞曲類，在鐵克諾（Techno）或電子舞曲（EDM）等幾乎早已是主要的音色。

音色相當多樣，光挑選就很累人，不過貝斯音色選得好，就能使整首曲子悅耳動聽，所以一定要多加嘗試看看喔！

★**逐格輸入的要領！**

電貝斯和原音貝斯的最低音都是 MIDI 主控鍵盤上的 E1。五弦電貝斯的最低音可能更低，但太低的音反而效果不好，在逐格輸入時要盡量避免低於 D1。不管是哪種貝斯，基本上在樂曲中的作用都是一樣的。

樂曲中，每變換一次和弦的時候，也要選擇和弦中的根音（或是分數和弦＊中的分母音）。

第二常用的音則是該和弦的 5 度位置的音。比根音高八度的音也經常被使用。

首先就從這三種音來編排低音線（bass line）吧。如果覺得不夠，也可以加進和弦的其他音（三度或七度）。

＊譯注：是指用分數形式表示和弦，分母表根音，分子表和弦，例如 C ／ G、$\frac{C}{G}$。另外也很常見「和弦 on 根音」這種表記，例如 ConG

吉他

吉他可以大致分為**電吉他**與**木吉他**兩大類。

這兩種吉他都是六根弦（最近也有七弦電吉他），最低音比貝斯高一個八度 E2。

● 電吉他

電吉他必須連接音箱才能發聲，大部分都是透過效果器踏板的調變，使原本的音變化出各種音色。在音箱的擴大機面板上，也有各種旋鈕按鈕可以調整音色，通常會結合兩種來決定電吉他的音色。

不加任何效果、也不調整音箱的音色，我們稱為「無效果音色（clean tone）」。

還有特意扭曲吉他音色（不是歪斜而是扭曲變形！），以製造冷硬的音色。事實上電吉他的音色多少都有一點扭曲。

輕度扭曲稱為「脆音（crunch）」；中度扭曲稱為「過載（overdrive）」，強烈扭曲則是「破音（distortion）」。

● 木吉他

又稱空心吉他。琴身比電吉他厚實，正面中間位置有一個圓形開口，形成共鳴箱體。左手按住琴格、右手上下快速撥弦的動作就稱做「刷弦」，將和弦組成音按順序彈奏則稱做「琶音」。

形狀上與木吉他類似，但琴弦是尼龍製的吉他，我們稱它為古典吉他。琴弦質地較軟，所以音色也相對柔和，常出現在巴薩諾瓦（Bossa Nova）等類型中。

★逐格輸入的要領！

在 DTM 上其實很難表現吉他音色，不過我會在接下來的頁面介紹幾個技巧給各位。

電吉他類

strat
音色明亮

Les Paul
音色渾厚

木吉他類

民謠吉他
音色冷硬

古典吉他
音色柔和

圖⑤　電吉他類與木吉他類

　　舉例來說，用鋼琴彈 F 和弦很容易，同時按「Fa・
La・Do」三個鍵即可，但吉他受到構造限制的關係，相
當不利於彈 F 和弦。

　　怎麼說呢？在吉他指板上，由低至高必須同時壓住
「Fa・Do・Fa・La」的琴格（見圖⑥）。

　　吉他構造是從低音弦至高音弦排列（也有反過來從高
至低的類型），所以逐格輸入時可以在時間軸上製造由低
到高的些微差距，這樣就有相當逼真的效果。

　　只要仔細觀察吉他構造上的特徵，用 DTM 做出來的
音色也能像真實吉他一樣。

圖⑥　比較吉他與鋼琴彈
F 和弦的差異

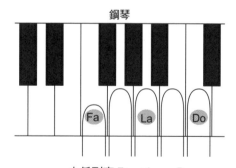

・ 由低到高 Fa → Do → Fa → La，
　音距離很遠
・ 由於指型很難一次到位，時間上
　可以稍微延遲

・ 由低到高 Fa → La → Do
・ 可以一次全按

我不推薦用逐格輸入的方式來表現吉他刷弦。花再多心思去模仿，也很難做到維妙維肖。如果真的想重現刷弦，有一種自動演奏的吉他專用音源，使用這種音源或許也不錯。

不過琶音倒是很適合用逐格輸入的方式表現，建議盡量使用。

此外，木吉他如果強力加掛壓縮器效果（參照P53），聽起來會有現場錄音的效果。

電吉他音色上，強烈建議各位使用音箱模擬效果（amp simulator）或效果模擬器（或是兩者都用）來處理。

電吉他的關鍵就在音色。如果連音色都像真的，那麼就算輸入的音符只是大致上類似，聽起來也幾可亂真。

鍵盤樂器（原聲樂器類）

鋼琴是最具代表的鍵盤樂器。

● 鋼琴

從古典到爵士、流行，幾乎所有音樂都缺少不了鋼琴。而且鋼琴的音域也非常廣，幾乎涵蓋所有樂器的音域。

★逐格輸入的要領！

依照音樂類型的不同或許可能改變，不過歌曲伴奏中，基本上左手是彈和弦根音（有時彈五度）、右手則是彈和弦。因為鋼琴的起音相當明顯，在凸顯節奏上也頗具效果。

仔細觀察由鋼琴樂手演奏的 MIDI 檔案，會發現音的強度或彈奏時間點等是出現參差不齊的情況。所以，如果DAW 軟體有附「Humanize」（人性化：模仿真人實際演奏時的音符位置、長度、力度的些微誤差）功能的話，也可以加以活用。

輕度加掛壓縮器效果，能增加現場錄製鋼琴音的真實感。

● 電鋼琴

以 Fender Rhodes 機種為代表的電鋼琴＊。這種溫暖遼闊的音色在現代音樂場景上依舊經常出現。

節奏藍調（R&B）等類型中更是和弦伴奏的典型樂器。

＊譯注：電鋼琴以拾音器收音，數位鋼琴則以數位演算或取樣音色模仿電鋼琴的音色

★逐格輸入的要領！

這種具有伸展性的音色相當優美，所以經常演奏長音符。

和弦即使只使用空心音符（指的是二分音符或全音符），聽起來也很舒服。

如果音源有附顫音（tremolo，讓音量有規律地忽大忽小的裝置）等的效果的話，就多加使用吧。

● 電風琴

大多時候 DTM 上所指的電風琴，既不是管風琴，也不是學校那種腳踩式簧風琴，而是 HAMMOND ＊。音色不會隨著時間而衰減，所以常使用在抒情曲等伴奏上。

另一方面，由於發出聲音的時間點相當早，在靈魂樂或放克（Funk）等類型上也有用來做為仿擊樂（percussive，次倍音的短促衰減）音色，或者像吉他那樣扭曲音色使用在搖滾樂上。

這種樂器通常與 LESLIE 搭配使用，LESLIE 是一種喇叭在箱子內不停旋轉、超級類比訊號式構造的喇叭。

＊譯注：在電晶體與數位電路導入之前，HAMMOND 電風琴的音色主要來自機體內部九十一面差速齒輪的複雜電磁感應

★逐格輸入的要領！

當演奏抒情曲等有較多二分音符或全音符的時候，可以考慮把這些長音符放到比鋼琴或吉他更高的音域。

這種時候必須注意，如果和弦是四和音以上的和弦，那麼電風琴就可以彈三度、七度、引伸音等的音。在高音

域彈奏根音，恐怕會與右手的七度或引伸音相衝，導致整體音色混濁。

此外，多加使用滑音奏法（glissando）也會有逼真感，值得一試。

合成器

合成器音色相當多樣豐富。在此介紹幾種代表性音色。

● LEAD 類
重現 MOOG 等經典合成器特質的音色。例如懷舊電視影集《神探可倫坡（Columbo）》的主題曲就有使用，像是「PYON ～」的音色。

★ 逐格輸入的要領！
流行樂常把這種音色用在副旋律上。這類音色通常來自單一發聲數的音源，如果刻意疊合音符與音符的頭尾，音程移動就會變得滑順。

這種音色單獨聽起來比較單薄，可以大量加掛殘響或延遲效果來調整。

● 合成銅管類、SAW 類
這種音色原本就是從模仿真實管樂（例如小號或薩克斯風）所製作而成的音源。音色厚重華麗而受到很多人喜愛，因此常以合成器的重複樂段被大量使用。

Van Halen 樂團的〈JUMP〉這首歌中的重複樂段相當有名，近年來在出神音樂（Trance）或電音（Electro）、電子舞曲（EDM）等電音舞曲中經常可以聽到。

★ 逐格輸入的要領！
帶有節奏性的彈奏和弦可以說是典型的奏法。此外，如果延遲加在一拍半或付點八分音符的時間點上，也會很

有效果。

● 合成弦樂、PAD（襯底）類

起音時間慢、深具遼闊優美的音色，經常用於想要帶
來輕柔寬廣感的時候。

★逐格輸入的要領！

基本上和弦都是輸入長音符。音域偏高比較理想。
多餘的低音部分不但聽不清楚，也會讓整首曲子的印象不
明確，所以最好消除乾淨。和電風琴一樣都要避免彈根音
等。如果與前後相接的和弦有共通的組成音，可以持續彈
奏這個共同音。

弦樂

實際上的弦樂編制是由第一小提琴、第二小提琴、中
提琴、大提琴與低音提琴等樂器組成。

但是，在 DTM 上逐格輸入時，如果這些樂器是分開
編曲就另當別論，不然最好選擇「弦樂」或「全弦樂」等
名稱的音源。

★逐格輸入的要領！

弦樂與合成器襯底或電風琴一樣，在抒情（Ballad）等
通常輸入空心音符（指的是二分音符或全音符）比較多。
這時，如果在最容易分辨出高音聲部的地方，賦予如同副
旋律般的動線會非常有效果。

此外，做出有流動感的伴奏線之後，如果另外拉一條
低八度的平行旋律，就可以讓弦樂聲部聽起來更有分量。

由於弦樂音源的起奏時間（發出聲音的時間點）大多
較慢，所以在逐格輸入樂句節奏快的段落等時，只在目標
樂句上重疊弦樂斷音（staccato，將音切短）的音源會帶來
不錯的效果。

04 DTM 編曲

經過前面的說明，不知道各位是否已經明白編曲的大致架構了呢？

接下來將使用 DAW 軟體說明編曲過程中最重要的逐格輸入方法、以及注意事項。基本上腦海中不可能一開始就有完整的設計圖。一般都是一面嘗試各種可能性、一面思考如何填補空間，慢慢為曲子營造「緊張與緩和」。這種嘗試非常適合使用 DAW 軟體來進行。

編曲順序

實際編曲時，該以什麼樣的順序進行呢？

說到順序，編曲是依照編曲家或音樂類型而有所不同。

所以，我想介紹我自己覺得「最容易進行」的方式。

編曲順序大致分成兩大類。

分別是**音軌先行型**與**旋律先行型**。

以下將逐一說明。

● 音軌先行型

這種是以逐格輸入為主體的嘻哈（Hip hop）或電音（Electro）或浩室（House）等音樂中，多數作曲家實際採用的方法。

簡單來說，就是先做很帥氣的音軌，再以這個音軌為基礎，構成整首曲子。

這種時候，首先要製作拍子（beat）。

先擴充意象

首先要把即將著手的音軌意象擴展到一定的程度。

當然，參考既有歌曲以「類似某首曲子」為目標也是可以的。

以鼓組基本三音色逐格輸入

構想好意象之後，下一步是選擇鼓組音源。如果找到自己理想中的音源，就可以輸入大鼓、小鼓與腳踏鈸三音色以構成拍子的基礎。

在 DAW 軟體上重複播放大約兩小節，按照自己所想輸入拍子。

如果輸入到一定程度的節奏樣式已經成形的話，在此要先將目標轉移到音色。

大鼓會不會顯得單薄呢？

小鼓的音色呢？

腳踏鈸呢？

如果大鼓聽起來很輕薄，可以透過等化器（EQ）增加低頻，或是加入其他大鼓音色，甚至乾脆試試不同的大鼓，總之就是要不斷地嘗試。

直到做出自己也覺得「這樣很棒！」的拍子，再進行下一步吧。

畫面①　按照自己所想輸入兩小節循環樂段（loop）的節奏

明明覺得「好像少了點什麼？」卻不去釐清，是會影響心情的，因為這麼一來接下來的作業就無法按照自己所想進行。這樣的狀態下所做出來的曲子，肯定連自己也不會滿意。

製作者在創作過程中的投入度會如實反映在作品上。**如果製作者毫無意識要做出「帥氣！」，聽者也絕對不可能會覺得這首曲子有多麼帥氣。**

鼓組三音色的拍子決定好以後，就可以來考慮要不要加上打擊樂器或取樣節奏迴圈等節奏樂器。總之，只用節奏樂器就讓兩小節循環樂段有「百聽不厭」的拍子。

加上和弦樂器

完成之後就可以加上和弦樂器了。

例如電鋼琴這種僅以空心音符（指的是二分音符或全音符）彈奏和弦就可以填補空缺的音色，很適合用來決定段落的和弦。

加入貝斯

決定好和弦之後，接著是貝斯。

首先也是從音源選擇著手，找到合適的音源就可以開始逐格輸入。

先做出一定程度的樣式再仔細調整音色。然後重新編輯輸入的樣式……不斷反覆這項作業。

同時也依照和弦進行來做兩至四小節「百聽不厭」的貝斯與拍子組合。

到了這個階段，曲子就已經完成大約七成了。

接下來要以此為基礎來構成曲子。

決定曲子構成

目前已經有拍子、貝斯與空心音符的電鋼琴，可以來決定曲子的構成了。

如果把已經做好的循環樂段放到 A 旋律與副歌上，

還是覺得「只有這樣太單調」的話，就做 B 旋律吧。

　　如果要改變 B 旋律的和弦進行，就必須重新輸入貝斯與電鋼琴的音符。

　　接著把這些音軌並排在 DAW 軟體的編輯視窗上，繼續來完成一個大段落（這裡指 A 旋律 +B 旋律 + 副歌）的樂曲。

為副歌增加音符

　　這個階段只有電鋼琴一種和弦樂器，還不足以帶動副歌氣氛。所以這裡要為副歌增加一些音符。

　　想要凸顯音色厚度可以加合成器的 PAD 類或弦樂類音色；想要動感可以使用琶音等，多方嘗試看看。

　　換句話說，這裡的重點就是，只要有「百聽不厭」的悅耳循環樂段，不管加什麼大致上都很好聽。

　　這就是為什麼要特別講究拍子的緣故。

旋律先行型

　　接下來說明另一種方式，先有旋律與和弦進行的類型。

逐格輸入 A 旋律＋ B 旋律＋副歌

　　這種類型，我會先輸入一個大段落的旋律與和弦。

　　旋律就用比較簡單的合成器音色等。

　　和弦則一樣以空心音符來輸入電鋼琴的音符。

編輯副歌

　　完成一個大段落的樂曲之後，馬上來著手副歌的部分吧。

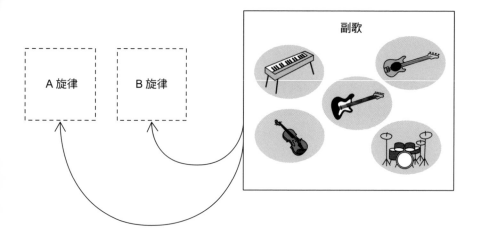

A 旋律　　B 旋律

副歌

圖① 從音符數量最多的副歌開始

為什麼要從副歌開始呢？因為副歌是一個大段落（A旋律 +B 旋律 + 副歌）中音符最多的部分。

如果先從「音符最多的副歌」開始，A 旋律或 B 旋律的音符就可以減少。

所以現在就來輸入副歌的音符吧。

首先依照慣例先加入鼓組。音源選擇原聲鼓組音色或合成鼓組音色都可以。

接下來是貝斯。音源選好之後，和弦也就決定下來了，所以逐格輸入時要同時考慮到與鼓組之間的搭配。

之後若覺得哪個段落可以加入吉他就加入吧。如果平臺鋼琴（acoustic piano，或稱原聲鋼琴）的音色比電鋼琴合適的話，就用平臺鋼琴的音色吧。截至目前為止，鼓組、貝斯、吉他與鋼琴都加進來了。

如此一來，曲子的基本部分就算大致完成了。

接著陸續加入弦樂或電風琴、PAD 類音色、合成器等音域高的樂器。

副歌就完成了。

編輯 A 旋律

接著來進行 A 旋律的部分。

由於副歌已經完成，所以這首曲子的編曲方向也應該

很清楚了。

所以接下來會根據副歌來編輯 A 旋律。

首先也是從鼓組開始著手。可以將已完成的副歌鼓組節奏，複製貼到 A 旋律上。因為是副歌的設定，用在 A 旋律上或許有點過於展開。所以要降低音符整體的力度（velocity）、或減少音符數量，使 A 旋律比副歌更有穩重感。

接著加入貝斯。同樣複製副歌的設定，不過要降低音符的力度，配合和弦重新逐格輸入音符。

然後再加入吉他或者鋼琴。

複製副歌的設定不但能加快作業速度，還能自然而然做出曲子的一致感。

一個大段落上的確認

完成 A 旋律之後，再以同樣的順序逐格輸入 B 旋律的部分吧。

當一個大段落的樂曲成形後，就要從頭聽一遍看看。

舉個例子來說，如果已經有「想要在 B 旋律變化」或「A 旋律再更安靜或許比較好」等想法的話，就要進行調整。

甚至，如果覺得「就是少了進入副歌時的衝擊性」，在副歌之前可以製造一個亮點、或是加上單排風鈴（wind chime）或打擊樂器。

我常用這種方法來製作一個大段落。

●DTM 作業時的注意事項

在 PART 1 的最後，想要再提醒各位幾項 DTM 編曲上的注意事項。這些將攸關最終作品的質感，請務必參考。

● 製作自己的樣本

使用 DAW 軟體製作新曲之前，我通常會先製作自己的樣本（template，或稱模版），再正式開始作業。

實際做出幾首曲子之後，也應該清楚**自己常用哪些鼓組或鋼琴、合成器等音源**。就是事先建立好這些音軌設定，以此做為個人專屬的編曲樣本。

如此一來，就可以不用每次都要一一輸入音源，作業效率也會大幅提升。

再說就算只是一小節的鼓組音軌等，事先輸入好基本的拍子也很有幫助。

比起從零開始還要有效率。

● 先降低各音軌推桿音量

這個樣本已經有一開始就要設好的參數。

也就是開始時必須將**各線路輸入的音軌與數位音色的推桿音量推到 -7dB 左右**。

至於為什麼要調小呢？因為在大部分的 DAW 軟體中，如果以原設定的推桿值來編輯曲子，最後的主推桿（master fader）的輸出（output）必定會過大失真。

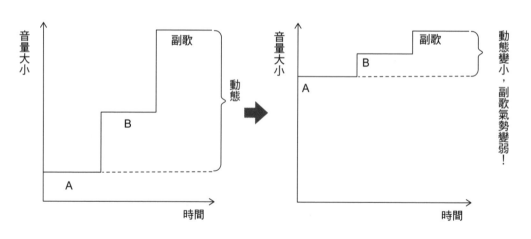

圖② 時常加掛限幅器的缺點

為了避免這種情形的發生，有人會一開始就在主輸出（master out）加掛限幅器（我以前也是這麼做）。不過如此一來，就會變成經常要加掛限幅器，也因此使編曲缺乏動態。

● 善用壓縮器、限幅器與最大化器

想必不少人都使用過這幾種效果器，不過並不清楚實際的運作原理吧。

所以接下來會簡單說明這幾種效果的原理與用法。

壓縮器、限幅器（limiter）與最大化器（maximizer）的基本原理都一樣。

簡單來說，就是「把大音量壓扁，消除整體音量落差」的效果。所以有些人稱這些為動態效果。

這些效果器大致上有兩種用法：

①加掛在歌唱或樂器演奏音軌上
②加掛在整首曲子上

以下將一一說明。

①加掛在歌唱或樂器演奏音軌上

加掛在歌唱音軌上能消除整體音量差，因此小音量也會聽得很清楚，另一方面還可以防止歌聲音量太大而導致的破音。

真實樂器演奏也是一樣，可以消除大小音量的落差，使音色容易分辨。

另外，木吉他或鋼琴、電貝斯、原音貝斯等幾乎都會使用。

只是，如果加掛過多，會產生失真，使用上必須注意（當然也有人刻意製造這樣的效果）。

②加掛在整首曲子上

以提升整體音量為目的，加掛在 DAW 軟體的主輸出上。

也就是把曲中大音量的部分壓扁，使整體音量聽起來更大聲。

但是，如果加掛過多，就有可能導致聲音失真、使音樂整體變得毫無動態，所以一定要注意。

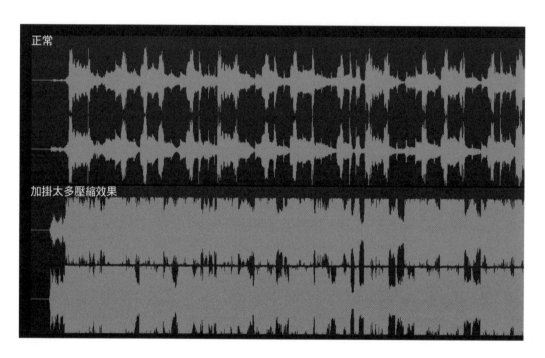

正常

加掛太多壓縮效果

畫面②　注意不要讓波型變成下圖那樣！

PART 1「編曲基礎中的基礎」到此講解完畢。

PART 2 將針對樂曲構成展開解說。PART 3 則以〈晚霞〉的旋律為例，一口氣介紹十種不同的樂風編曲方式。

讓我們一起踏進深不可測的編曲世界吧！

PART2
關於樂曲構成

本章將針對曲子的各個段落（A旋律、B旋律等）解說編曲手法。例如，每個段落最適當的長度、醞釀副歌高潮等等。後半會以我實際編曲過的曲子為題材，介紹如何選擇樂器、怎麼進行編曲，做出有高低起伏、輪廓清晰的曲子。

01　正統的樂曲構成

各位應該都知道前奏、A旋律、B旋律、副歌等名稱。這個部分會說明構成一首曲子的要素。

一首流行曲是由什麼樣的部分構成，各部分又扮演什麼樣的角色、以及如何設定各部分最適切的長度。

知道這些要素的重要性卻不依此來編曲的話，不但整首曲子會變得單調，還有分不清主副歌的問題。

現在就一起來看曲子的構成吧！

●做為描述情景的第一段A旋律

百分之八十至九十的日本流行樂都是由A旋律（1A）、B旋律（1B）與副歌（1副歌）三部分組成歌曲的一個大段落※。不管是快歌還是抒情歌，都可以用這樣的方式來思考構成。通常在構想如何營造曲中最重要的副歌氣氛時，都會以曲子容易展開的形式來構成，所以自然而然就成為最常被使用的形式。

※ 原注： 有些曲子的A旋律帶有Rap感，突然就切入副歌，不過10首曲子裡頂多只有一首是這樣。大部分樂曲都還是以A旋律、B旋律、副歌組成

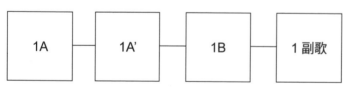

A' 基本上是A的反覆，但這也是為了接到B旋律的構成

圖① 一個大段落的基本構成

A 旋律是歌曲最開始的段落，因此必須配合歌詞描述情景。這是 A 旋律的主要作用。透過歌詞、旋律、編曲**慢慢展現這首曲子想要描述的世界觀**。

換句話說，可以將 A 旋律想像成是導引聽者進入歌曲世界的段落。

在第一段 B 旋律製造低潮

將 A 旋律所展現出的世界觀延續到副歌是 B 旋律的功能。以前也會稱 B 旋律是「副歌前的安靜段落」。因為是副歌前的旋律，所以主要目的是暫時降低曲子的張力。

為什麼要暫時降低張力呢？如果說往上跳之前要先放低重心，或許就比較容易理解了。就與站直跳不高，要採蹲低姿勢的道理一樣。同理，在進入副歌高潮之前也必須製造反差。請以這樣的角度來思考 B 旋律。

通常 B 旋律從一開始就會下降，然後再一步步營造進入副歌的氣氛。樂器演奏上當然也是採愈來愈熱鬧、和弦進行上行的方式，慢慢醞釀高潮感，最後在副歌一口氣爆發出來！這種編排很有效果，一定要試試看。

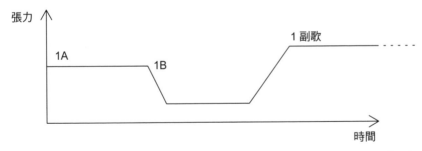

圖② 在 B 旋律製造低潮

順帶一提，在作曲家的圈子裡常有「A 旋律與副歌靠靈感；B 旋律靠技巧」的說法。A 旋律與副歌可以用感性譜曲，但是唯獨具有承轉作用的 B 旋律要用技巧編寫才行。就是圈內人也會說 B 旋律是**經深思熟慮編成的部分**。絕非渾然天成。

最高潮的副歌

A 旋律、B 旋律之後，終於要進入重頭戲的副歌了。

不過實際在作曲時，先決定副歌的編曲方式，在回推副歌前的做法會比較容易進行。

一首流行歌寫得好不好就看副歌。所以編曲就是為副歌營造高潮。從這層意義上來說，我在作曲還是編曲時，**大多都從副歌著手**。因為副歌不好，也會影響製作者的心情……。

副歌要演出高潮迭起，所以自然是曲中最重視樂器編排的部分。建議以盡量拿掉副歌已使用的樂器、減少音符數量來進行 A 旋律或 B 旋律的編排作業。

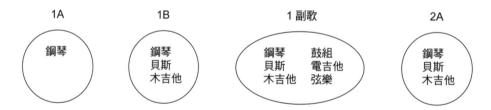

圖③ 以盡量拿掉副歌已使用的樂器來編排 A 旋律或 B 旋律

這時候當然要減少樂器數量，不過減少音符數量也是一種有效的手法。

原本在副歌中負責節奏的樂器，在 A 旋律與 B 旋律中就算只彈空心音符（指的是二分音符或全音符），還是能製造有高有低的層次感。此外，**音量也有層次感的問題**。

因為逐格輸入很容易使曲子變得呆板，所以留意各聲部樂器的音量，也是不錯的方法。

順便稍微說明一下 A 旋律、B 旋律與副歌的和弦。當 Key=C 時，A 旋律或副歌通常以 C 和弦起頭（以 F 起頭也不少）。

那麼，B 旋律的情形呢？

類型相當多無法一概而論，不過 B 旋律很常以小調和弦的 Am 起頭。A 旋律與副歌具有相同的世界觀，而 B 旋律為了做出有別於 A 旋律與副歌的世界觀，會使用類似這樣的手法。事實上，A 旋律與副歌的和弦進行相同的曲子很多，兩者具有非常相近的關係。由於想要讓夾在中間的 **B 旋律具有不同的世界觀**，所以才會煩惱要用哪種和弦做為 B 旋律起頭（對，不可能有渾然天成這種事！）。

當然可以用最正統的 F，不過我最常使用的是 B♭／C 這個和弦 ※。這個和弦可以使世界觀驟變，令人不禁發出「咦！」的驚呼聲，請嘗試看看。

※ 原注：根音是 Do，上面是 Sib·Re·Fa 的分數和弦

前奏的各種功能

截至目前為止已經有一個大段落（A 旋律、B 旋律、副歌）了，不過好像忘了什麼很重要的東西……？

沒錯，就是前奏。

讓聽者對接下來發生的事情產生預感、或讓聽者對什麼樣開頭的曲子產生期待感是前奏一般的作用。因為前奏是聽者最先聽到的部分，所以應該可以明白有多重要了吧？有些作曲家就非常重視前奏。

不過，不是每首曲子都必須有前奏，也有從副歌開始的手法。如果是「想要一開始就是曲子最好聽的部分」，那麼的確是可行的方式。但是這種情況多半還是會在 A 旋律前設計一個類似前奏的部分，藉此讓樂曲進行有喘息空間。也就是說一直處在情緒高漲的副歌是無法順利接到 A 旋律的。編曲上，**最重要的是如何營造輕重緩急**。

從這層意義上來說，在前奏加上改編成抒情版的副歌，也是一種有效的手法。這就是僅以鋼琴與歌聲清楚呈現副歌輪廓的樣式。這種樣式通常會使曲子本身變得開朗有活力。輕重緩急果然很重要，不管使用哪種手法，**讓聽者百聽不厭，正是編曲的一大前提**。

● 重要的第二段 A 旋律

第一段副歌該如何接到第二段 A 旋律（2A），也是需要思考的部分。將副歌方才高漲的情緒暫時冷卻下來，使曲子進展告一段落，是為了要進入第二段 A 旋律。

如果不插入間奏（inter），就利用拉長副歌結尾等手法，以製造曲子告一段落的分界點。

如果要插入間奏，那麼沿用前奏就是最好的方法。再度聽到剛才的旋律既能帶來安心感，而且使用與前奏氣氛相同，或者相似但稍有不同的間奏比比皆是。總之，不太可能會在間奏部分插入全新的旋律。

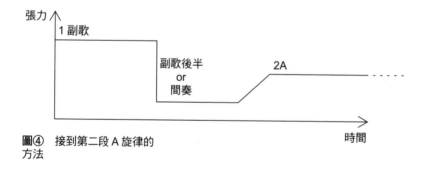

圖④ 接到第二段 A 旋律的方法

依前面所展開的第二段 A 旋律，在編曲上幾乎不會與第一段 A 旋律相同。因為已經表明樂曲已經告一段落了，如果還是用第一段的編曲，聽者一定會有「又來了嗎？」的感覺。

舉抒情歌做為例子，假設第一段 A 旋律只有鋼琴與主唱，那麼第二段 A 旋律就會加進鼓組或貝斯。或者合音。像這樣比第一段樂器多，可說是正統的手法。

如果是樂團編制的話，只有第二段 A 旋律的鼓組節奏樣式不同，是相當常見的技巧。**2A 像是可以發揮巧思的空間**，希望各位都能多方嘗試看看。

為了表現曲子告一段落的感覺，有一陣子曾經流行只在 2A 開頭第一小節，放入中斷（break）或空心音符。這就是一時之間只剩下歌聲，直到第二小節才又開始演奏的手法。可以帶來相當大的變化，值得一試。

因為第二段 A 旋律比第一段 A 旋律更能帶動氣氛，通常**第二段 B 旋律（2B）也是承接延續 2A 這股熱絡感**。因此，2B 大幅增加合音部分也是一種正統的手法。

另一方面，第二段副歌（2 副歌）並不需要製造有別於第一段副歌的變化。從編曲上而言，副歌不用有那麼大的變化也沒關係。

不過還有一種樣式，假設 B 旋律到副歌之間有亮點，那麼就可以使用在亮點上製造變化的樣式。這也是為了防止聽膩。

圖⑤　第二段的構成

D 旋律再製造一次高潮！

通常第二段結束之後會接 D 旋律（大副歌）或新間奏。兩者在樂曲中的作用都是一樣的，都有種藉由增加若干第一次出現的要素，**來營造另一個高潮吧！**的感覺。雖然副歌已經迎來全曲的高潮了，不過這裡是使用不太一樣的味道再製造一次高潮。

所以這裡的 D 旋律或間奏可說是副歌的衍生型，再次營造氣氛是這部分的作用。這裡的氣氛不太可能平靜。

圖⑥ 從 D 旋律到結尾

這個部分不好編排。因為要有不太一樣的味道就像寫另一首新曲子，對於初學者來說也是最常遇到困難的地方。

通常後面就是接副歌。

尾奏也是最好直接沿用前奏。首尾一致不僅能帶來安定感（樣式美！），也能凸顯整首曲子的一體感。雖說是一體感，如果第一段與第二段已經使用同樣的前奏，這裡再使用就是第三次了，所以難免有種已經到極限的感覺。這麼說，第二段後面的間奏最好還是加入新的段落。

每部分的長度

日本流行歌中百分之八十至九十都是這樣的構造，各位是否已經能理解各部分的作用了呢。

最後想提該如何分配各個部分的長度。以大致情形而言，來快速看一下吧。

前奏通常是四至八小節，挑戰三十二小節或許也不錯，不過如果沒有足夠的說服力，聽到一半就有可能膩了。

1A 基本上是八小節，但也有十六小節。這種情形就變成 A — A' — B —副歌的形式，一般是八小節重複兩次（後半八小節與前半略有不同，以 A' 表示）。

然後 1B 長度只有 1A 的一半，或與 1A 等長。1 副歌基本上是八小節或十六小節。

一個大段落後面的間奏偏短、頂多四小節。如同前面也提過的，也有沒有間奏的樣式。

以大部分的曲子來說，如果 1A 是十六小節，那麼 2A 就是八小節；1A 是八小節，2A 則維持不變（也就是說，都以八小節為基礎）。然後 2B、2 副歌與 1B、1 副歌等長 ※。

2 副歌之後的 D 旋律（或者間奏），通常是八小節左右。這個段落通常做得很飽滿。最後的副歌不是與 1 副歌、2 副歌等長，就是它們的兩倍長度。這時候就會讓前半安靜，後半接近副歌的地方愈加熱鬧。編排進行至此同樣要營造輕重緩急，透過這段整理各位是否也能再次體會到**編曲就是一種「氣氛升溫」與「氣氛降溫」一消一長的技術**。

※ 原注： 知名歌手 MISIA 的〈Everything〉的 1 副歌是八小節，2 副歌是十六小節，算是比較少見的樣式。由於副歌長度加倍了，接點上的旋律也略有改變，所以形成有趣的構成。請自行聽歌確認一下喔

02　從實際範例學樂曲構成

TRACK 1

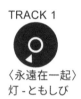

〈永遠在一起〉
灯 - ともしび

接下來將以實際樂曲為例,具體說明各個部分的作用。範例曲是重唱團體灯-ともしび的〈永遠在一起(ずっと一緒に)〉。很榮幸能擔任這首曲子的製作人╱編曲。這是一首相當正統的抒情歌曲,每個部分擔任的作用鮮明好懂。

● 在前奏製造驚喜

　　這首歌是抒情調,一般四小節鋼琴獨奏加上四小節樂團演奏,或是鋼琴獨奏四小節後直接進入 1A(第一段 A 旋律)是經典的前奏形式。

　　這樣當然也可以,不過這首想**在前奏就引人注目**,構成如**圖①**。

灯 - ともしび -

Vocal╱作詞　押木宏太
主要以live表演為主,常出沒東京都內的展演空間或銀座的高級酒店。經常為大財團企業活動獻唱,總是能感動聽眾,獲得滿堂喝采。歌聲沙啞有磁性的特質,也帶來絡繹不絕的邀演。歌唱實力不但堅強,而且令人印象深刻,是獨一無二的Vocalist。
★Twitter　https://twitter.com/CortaOshiki

作詞╱作曲　森本勇太郎
大學畢業後進入IT業,不過還是想從事音樂夢想而辭職。後來遇到曾為決明子、Funky Monkey Babys錄音的製作人YANAGIMAN,第一次碰面就決心拜師學藝。學習作曲、身為專業音樂人的生存之道等。
★BLOG　http://ameblo.jp/black-ballad/

2013年組成灯-ともしび。
重視歌詞,以「說話的人彷彿就在眼前」為概念,歌詞內容直白。
本書作者藤谷一郎編曲製作的單曲〈永遠在一起〉在YouTube公開播放以來,收到許多婚禮業界的邀演。這組新人今後的發展備受注目。

頭兩小節以鋼琴聲悄悄開始，後兩小節加入空心音符（指的是二分音符或全音符）的弦樂合奏。這是為了讓聽者對接下來的展開產生預感。

第三小節一口氣加入樂團演奏，而且是把副歌大部分的樂器都加進來了，張力達到最大的狀態。有點現代風格的手法，具有使聽者耳朵為之一亮、如香辛料般的刺激感。

不過，1A 要回到只有鋼琴聲的狀態，所以為了讓張力達到最大的樂團演奏得以撤退，要追加 1 小節的 2 ／ 4 拍子做為緩衝空間。

前奏令我苦惱很久，但成品聽起來分外自然流暢，各位覺得如何呢？

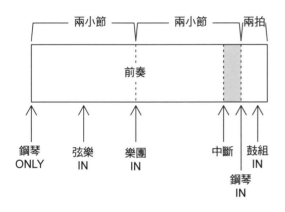

圖① 前奏的構成

豐富的一個大段落

●1A

1A 基本上只用鋼琴譜寫八小節。不過，腳踏鈸落在第二與第四拍。這是以實際樂團現場演奏為意象，沒有設定意象，光是鋼琴獨奏也完全沒問題。

在抒情曲中，鋼琴一般是四拍子，在歌唱的斷句間加點助奏（obbligato）點綴的作用。

● 1B

接著在 B 旋律中加入鼓組、貝斯與木吉他。貝斯與吉他都採現場錄製。

以**維持 A 旋律的世界觀，稍微讓氣氛升溫**的感覺，悄悄加入這些樂器。所以情緒起伏要小，整體鼓組音量也要小，以封閉式敲法打擊小鼓邊框。

一把木吉他演奏琶音。

貝斯不做為節奏組，以長音符拉長，並且提高音程。

1B 其實有九小節，第九小節的第三、四拍有一個亮點。從這裡加入弦樂，直接把曲子帶進副歌的高潮。

● 1 副歌（前半）

以我最喜歡的單排風鈴音色，為副歌揭開序幕。

雖然這首歌是抒情曲，不過還是想要營造副歌高潮、想有進展加速的感覺，形成有節奏性的編排。從這層意義上來說，副歌以後要利用打擊樂器的鈴鼓與沙鈴做出打點密集的節奏，以營造律動感。

同時間鼓組敲擊小鼓、貝斯彈奏節奏，木吉他轉為刷和弦，將兩次同樣的演奏分別定位在左右兩側，這種效果叫做「**疊奏**（double）」。

此外，從這裡開始基本的演奏長度都是十六拍，包括貝斯也一樣。抒情曲中貝斯常以八分音符彈奏，不過最近流行十六拍。

另一方面，鋼琴沒有太大變化，所以這裡具有 1B 的連續性。

其他還有，隨著旋律線上下動作的弦樂、以及增加合音，都是使副歌升溫的重要因素。

● 1 副歌（後半）

1副歌的前半還是八小節，後半則稍加變化編成四小節。

這裡第一次出現類比合成器 MOOG 的音效。「MIYONG ～」的聲音一出現，立刻聽得出來。

當想要稍微轉變世界觀的時候，**加入新樂器是很有效的手法**。例如 MOOG 合成器的音色就很適合在這裡使用。只是增加樂器數，固然可以帶來炒熱氣氛的效果，但僅只如此是無法改變氣氛的。這時候可以試著加進曲子尚未出現過的樂器。

然後在 1 副歌的結尾增加一個亮點。配合歌唱的所有樂器利用齊奏（unison）※ 維持節奏，是典型的亮點。採用這種手法有三個原因，一是讓歌唱旋律凸出，二是避免編曲過於單調，三是想要暫時冷卻副歌熱度。所有樂器同時瞬間停止，不僅可以帶來衝擊感，氣氛也自然獲得**趨緩**。相當戲劇性的變化，即使從聽者角度來看也是極為自然，不妨大膽做出這樣的效果。此外，若是樂器還保留一部分等，反而會帶來張力減弱散漫的反效果。

※ 原注：正式演奏是指相同的音程，編曲上則指全體彈奏同個樂句

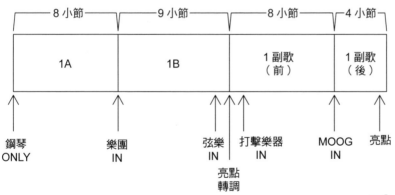

圖① 第一段的構成

比第一段更熱鬧的第二段

● 間奏

歌唱尚未結束之際就進入間奏，這樣的展開比以前的曲子快了一小節。通常是還要一小節才進入間奏，不過這種展開在現在相當普遍，聽者也不會覺得很奇怪。

副歌其實經過轉調，在間奏短短四小節裡不僅要回到原來的調，還要擔任銜接第二段 A 旋律（2A）的重責大任。歌唱與鋼琴、弦樂出現兩小節，緊接著加進樂團轉調演奏兩小節，再以亮點的作用、也像前奏的感覺接到 2A。

● 2A

1A 只有歌唱與鋼琴，2A 則一口氣加入鼓組、貝斯與吉他。長度與 1A 相同都是八小節。

然後第五小節開始慢慢加入弦樂。弦樂從 2B 開始也可以，不過為了避免聽者聽到乏味，本曲傾向加快展開速度。

● 2B

2B 出現和聲天使，鼓組打著普通的節奏。弦樂持續演奏、貝斯負責彈奏節奏。吉他則是以兩倍速度彈奏琶音。2B 是明顯比 1B 更熱鬧。

此外，本段的亮點與第一段相同，不過由於 2B 的鼓組節奏很普通，所以此處要加倍醞釀副歌的氣氛。當初編排的時候並沒有考慮太多，不過經過分析才知道自己做了相當多。但只要是重視樂曲動向的，編曲時自然也會這麼做。

● 2 副歌

至於副歌方面，包括 MOOG 音色在內，第一段與第二段幾乎完全一樣。最後的亮點也是同樣的形式。

不過，接下來的展開是 D 旋律（大副歌），為了在亮點轉調，而以小鼓與落地鼓敲打一小節「噠～噠～噠～噠～」的節奏。這也是典型的手法。

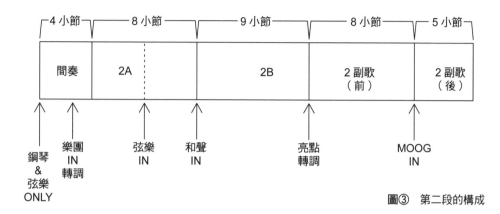

圖③　第二段的構成

樂曲最高潮

● D 旋律

開頭還是先加入單排風鈴。然後稍微加點電風琴的音色。因為電風琴是一種很能帶動氣氛的樂器，在這個時機加入最恰當。雖然前奏也有出現，不過只是一瞬間，而且副歌是第一次出現，聽起來是完全不一樣的音色。

D 旋律最後以「鏘～鏘～鏘～」持續帶動氣氛，不過在結尾處嘎然止住。

● 最後的副歌

為了營造另一個高潮，最後副歌的前半要冷卻氣氛熱度。**旋律最優美的副歌，大多聽起來也很沉穩**。各位一定要嘗試看看。

順帶一提，這個部分的開頭也有加入單排風鈴，不過是為了緩和突然安靜下來的突兀感。銜接點上有單排風鈴可以形成無縫接軌的展開，是我很推薦的技巧，把「單排

「風鈴＝橋」記起來吧。

　　利用再次配合歌唱節奏的亮點，一口氣把副歌後半帶到高潮。樂團同時加進來的時間點等也不要拖泥帶水，強勢進入比較能帶來最大的效果。

　　此外，在副歌後半中，旋律帶有不按譜演奏、類似即興（fake）感、弦樂往高音域方向等，都可以更加凸顯高漲的情感。最後四小節的 MOOG 則與前面一樣。

● 結尾

　　轉調之後雖然就與前奏不同了，但氣氛和世界觀是延續前奏的尾奏。與第一段結束後的間奏幾乎相同。

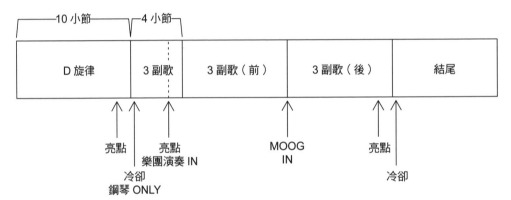

　　以上是我對自己編的〈永遠在一起〉的曲式分析，從分析中整理出編曲的重點。

　　◎該拿掉時要毫不猶豫
　　◎該加入時也要毫不猶豫
　　◎小節數不限二的倍數，展開要快速
　　◎亮點的鼓組、吉他與鋼琴都以同樣的節奏來演奏

　　這裡是針對抒情歌的曲式分析，但不管是什麼樣的音樂類型基本上都是一樣的。該如何做出輕重緩急、怎麼做才會聽不膩……為達目的一起將各種技巧使用在編曲上吧。

PART3
各種樂風的編曲示範

本章將以耳熟能詳的童謠〈晚霞〉的旋律為例，實際示範如何改編成十種不同風格的音樂。不過，這裡示範的僅是該樂風中的其中一例，卻也是基礎中的基礎，請好好記住。尤其是逐格輸入的類型中，並沒有明確的類型區分，變化相當快。所以各位要保持靈活思考的能力，將新點子不斷活用到作曲或編曲中！

01 民謠流行樂
Folky Pops

TRACK 2

〈晚霞〉民謠流行樂版

這種編曲常見於創作系歌手或樂團的曲子。

就像是 **Mr. Children** 的小林武史以電鋼琴演奏的感覺。

然後主唱櫻井和壽背著吉他自彈自唱,其他團員在旁伴奏的意象。

看似簡單的編制,卻是堪稱最能傳達詞曲意境的形式。

雖然可以改編得很酷炫或華麗,但既然有歌唱部分,<u>歌唱部分還是樂曲的主角</u>。不能忘記「編曲的主要目的就是為了讓人聽見歌唱」。

「民謠流行樂」的和弦進行

這類編曲通常不會用到太複雜的引伸音和弦。雖然大量使用簡單的三和音，不過除此之外，7th 在內的四和音或 sus4 和弦、分數和弦等則以穿插在三和音和弦之間的形式出現。

請看**譜例①**。

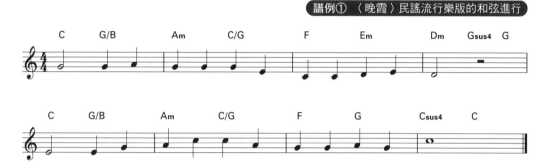

譜例① 〈晚霞〉民謠流行樂版的和弦進行

這個和弦進行叫做「卡農進行」，在流行樂中經常出現，堪稱經典中的經典。有使用卡農進行的金曲不計其數。

所以最好牢牢記住這個和弦進行。

「卡農進行」是指和弦根音從該調的一度（Key=C 就是 C音）以一度音程下降，形成 C → B → A → G → F → E → D 的下行和弦進行。

這種漸漸下降的動線，可以演繹**溫暖卻又帶有感傷**的感覺。

從根音與旋律的關係來看（見下一頁的**譜例②**），可以知道旋律大部分的音都是和弦組成音。

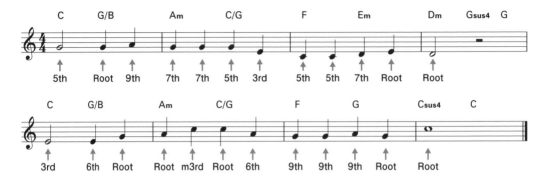

第四小節的 Gsus4 → G 與第八小節的 Csus4 → C，都不用 sus4 而直接用 G 或 C 其實也可以。但是，如果先經過 sus4 再回到原本的和弦，可以形成一種「蓄積感」，目的是延續前面和弦變換的時間點。

樂器編制

本示範曲以鼓組、電貝斯、電吉他、木吉他與電鋼琴組成。

以最精簡的編制要素來表現樂曲，可以說已經相當足夠了。

以下將一一說明這些樂器。

● 鼓組

這裡選擇原聲鼓組音色。

盡可能避開挑選搖滾鼓組（rock kit）等酷炫音色，名稱叫做錄音室鼓組（studio kit）或經典鼓組（vintage kit）之類的音色也是不錯的選擇。

總之也要把「讓人聽見歌唱」的觀念貫徹到音色選擇上。

● 貝斯

貝斯音色選擇電貝斯。

正統的音色比較好，音源盡量避免挑選加掛太過扭曲的效果。

● 木吉他

木吉他在這類曲風的編曲上是絕對必須的樂器。

和古典吉他不同，一定要留意。

選擇名稱類似鋼弦吉他（steel string guitar）之類的音源，其實也不錯。

因為木吉他比較常用撥片彈奏，手指撥弦反而少，所以要避免使用名稱叫做指彈吉他（finger guitar）之類的音色。

● 電吉他

電吉他音色選擇不會過於扭曲的音色比較好。但是無效果（clean tone）感覺又不太對。所以最終選擇「脆音（crunch）」這種稍微扭曲的音色。

此外，在模擬電吉他音色的時候，如果有音箱模擬等的話，請盡量使用。這裡選擇**原音源不太扭曲的音色**，利用音箱模擬來適度調整扭曲程度。

如果還不是很清楚用法的話，最好打開效果插件內的預設組，一個一個試試看，找出最適合曲子的效果。

● 電鋼琴

這裡使用 **Wurlitzer** 電鋼琴的音色。這是一款與 Fender Rhodes 同樣有名的機種，獨特的渾圓溫暖聲音為其特徵。代表款式是 200A 型。

光是 Wurlitzer 裡頭就有種類相當多的預設音色，最好聽過一遍再選出中意的音色。

實際的編曲情形

本曲是以簡單的八拍子構成節奏、使用的「卡農進行」在某種意義上堪稱是流行樂經典中的經典。所以可以把這首編曲當做流行樂編曲入門。

BPM 為 100※。

※ 原注：Beats Per Minute 的縮寫，是指節拍速度

● 鼓組

鼓組是最正統的八拍子樣式，一定要記起來。

採用這種鼓組樣式的金曲多到數不盡。

大鼓與小鼓的樣式就如**譜例③**所示的「咚、噠咚咚～噠、」，小鼓打點落在第二拍第四拍上。

大鼓落在第一與第三拍、以及第二拍後半八分音符弱拍上。落在弱拍上的大鼓可以稍微將力度（velocity）減弱（約 -10）。

TRACK3

鼓組獨奏

譜例③　形成基本型的八拍大小鼓樣式

腳踏鈸打八分音符的拍子。這時如果力度都一樣的話，聽起來就太像逐格輸入了，所以要將後半八分音符弱拍的力度降低 15 ～ 25 左右。

不過，力度參數與實際音量的變化方式，會隨著音源而不同，一定要實際用耳朵判斷。

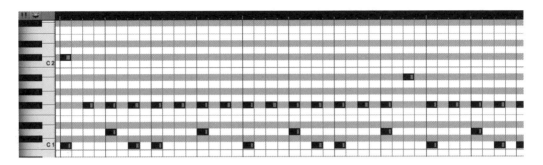

畫面① 鼓組的鋼琴卷軸。C1 是大鼓、D1 是小鼓、F#1 是腳踏鈸（閉合）、A#1 是腳踏鈸（開啟）

●貝斯

貝斯的節奏以鼓組的大鼓樣式為基礎（參照譜例③）。**大鼓樣式與貝斯樣式有很密切的關係**。請回想一下現場演出的影像，鼓手是不是都在貝斯手旁邊。這是因為鼓手與貝斯手會相互配合對方的節奏來演奏。

這裡彈的音全都是和弦組成音。

至於切換和弦的時間點，第一拍一定要彈根音。如果要讓低音線（bass line）帶有動感，後面就要使用五度或三度的音 ※。

※ 原注：想培養這種感覺，一定要涉獵各種音樂。針對「這首曲子的貝斯樣式是什麼樣的組成？」等做深度觀察

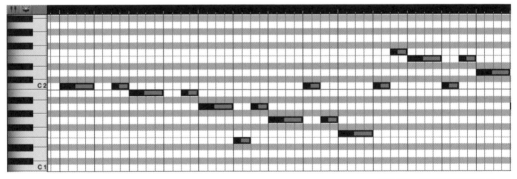

畫面② 貝斯的鋼琴卷軸

● 木吉他

　　這類樂風的編曲上，木吉他常使用下刷奏法。所以這裡也試著編成八拍子的最正統下刷奏法。不過，以逐格輸入表現吉他的下刷奏法似乎很難。本編曲使用「REAL GUITAR」這種吉他音源。

　　只要在這個軟體音源上逐格輸入和弦（如果是 C 和弦就是 Do．Mi．Sol），音源就能自動分析和弦，並且轉換成木吉他演奏的音色。

　　刷弦樣式就從幾組預設樣式裡，找出風格接近的，也可以編成有個人風格的樣式。

　　在木吉他的刷弦輸入上，積極使用這類音源也不錯。

畫面③　REAL GUITAR
的模擬刷弦視窗

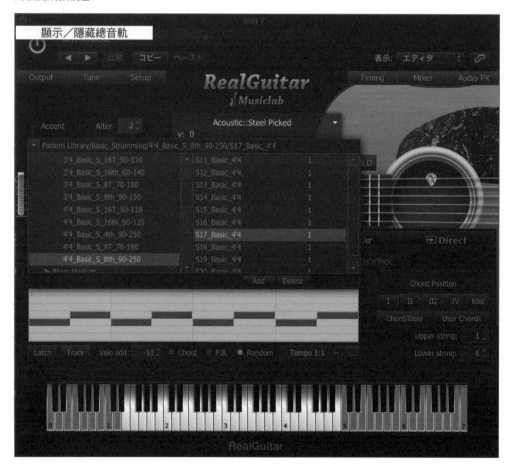

● 電吉他

電吉他以琶音（arpeggio）來演奏。

因為木吉他採刷弦奏法，所以這裡使用琶音也帶有對比意味。像這樣**以樂器區隔分配節奏**，也是編曲上非常重要的要素。

音符的排列方式如**畫面④**。

吉他這種樂器受到構造特徵的影響，很難依「根音、三度、五度」的順序按住和弦，所以若是輸入 C 和弦時，可以用類似「Do・Sol・Mi」的方式，拉大音與音之間的間距。

第二小節的 Am 是「La → Mi」，後面的「Do」是再高一個八度的「Do」，從這裡又降回到 Mi。

這可說是吉他特有的奏法。

TRACK4

電吉他獨奏

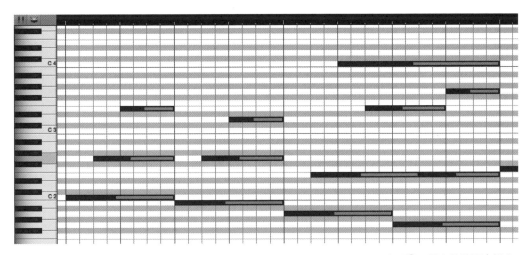

畫面④　電吉他的琶音樣式

● 電鋼琴

電鋼琴基本上是彈奏空心音符（指的是二分音符或全符）。

當然也可以代替鋼琴彈奏四分音符的拍子，不過活用音色柔和、衰減時間比鋼琴更長的特徵，所以電鋼琴演奏經常拉長音符。

TRACK5

電鋼琴獨奏

本編曲中的鼓組、貝斯、木吉他、電吉他音符，都巧妙地分布在節奏的不同位置上。

這裡與其用新的節奏彈奏，倒不如用空心音符還比較能使整體聲音趨於安定。

所以電鋼琴基本上演奏空心音符，在旋律與旋律之間稍微穿插助奏（obbligato）※。

※ 原注：凸顯旋律用的短樂句就稱為助奏，也有人稱為配菜

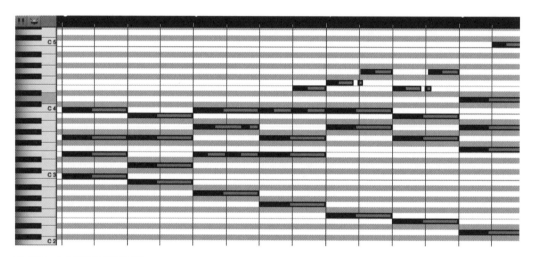

畫面⑤　電鋼琴的鋼琴卷軸

混音上的注意事項

編曲的主要目的是「讓歌唱清楚被聽見」。

所以混音上也要思考如何讓歌唱這個主角聽起來好聽。

不過，不一定是歌唱愈大聲就愈好。歌唱部分太大聲，在樂曲中就顯得漂浮不定，曲子的世界觀也很難傳達給聽者。如此一來，好不容易編好的曲子也會因此而前功盡棄。

像是這樣的編曲，或許比較適合朝向「溫暖」或「樸素」等來混音。

如果在樂器或歌唱上加掛很多效果，也會毀掉這類編曲風格的世界觀，應該盡量避免。

　　即使音色不夠酷炫，只要每一個音都是「好的音」，最後一定會得到舒服悅耳的作品。

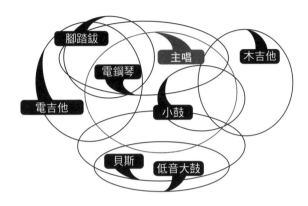

圖①　音像示意圖

02 電子流行樂
Electro Pop

TRACK6

〈晚霞〉
電子流行樂版

Perfume 的曲子為其代表，以電子節奏音色組成基礎部分，其上再以流行的旋律搭配的類型就是電子流行樂。是不是有種把夜店音樂帶進居家空間的感覺呢？

可以把電子流行樂看成是 **YMO** 曲風（**Yellow Magic Orchestra**）的延續，也就是鐵克諾流行樂（**Techno Pop**）的現代版。

這種類型以聽起來盡可能明朗流行為重點！

華麗的氣氛很重要。小調音階的電子流行樂不太好聽，所以我們以開朗可愛為題來編輯這首曲子吧。

此外，這種類型偶爾也會出現原聲樂器，但基本上採用逐格輸入的方式。尤其是鼓組與貝斯，可以說幾乎 **100%** 以逐格輸入來完成。

電子流行樂的和弦進行

　　基於想要維持一定程度的流行感，會避免使用**艱澀的和弦**。基本上使用自然音和弦（diatonic chord），並且為了保有俐落感而使用了四和音。這就是編寫這首曲子的方針。此外，旋律幾乎完全是和弦音（chord tone）。

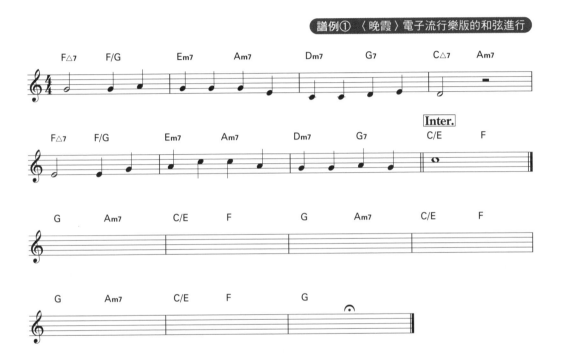

譜例① 〈晚霞〉電子流行樂版的和弦進行

　　首先，在和弦變換的時間點上，**將第三拍全部套上八分音符**。換句話說，就是藉由在第二拍弱拍上變換和弦，為曲子帶來速度感。若把和弦變換的拍點都放在拍子頭，就容易讓曲子聽起來流於單調，因此採取這樣的安排。

　　此外，樂曲是從 F△7 和弦開頭。旋律的「Sol」從根音算起是 9th，這能使聽到的瞬間有俐落的感覺。

※ 原注：其實 F／G 與後面的 Dm7／G 一樣（參照 P142），組成音與 G7⁽⁹⁾sus4 幾乎相同

此外，出現在第一小節第三與第四拍的 F／G 和弦 ※，是流行樂經常使用的和弦。分子和弦 F 的組成音也幾乎與前面的 F△7 一樣，只是將低音從 F 提高至 G。

因此直接彈 G 也沒有關係，只不過三和音的強度有點不太合乎這裡的需要。因為三和音與 F△7 的聲響，或旋律放在九度音上的設計並無法順暢連接起來。但是，這裡想要在和弦上製造上昇的感覺。這種時候會使用只讓低音上昇的手法。

此外，也請注意間奏的第一個和弦。用鋼琴彈 C／E 就是右手按「Do・Mi・Sol」；左手按「Mi」。使用的音與 C 一樣，不過實際彈奏卻像完全兩個世界的聲響。普通一聽就知道是 C 時，大多都會使用這個和弦。還帶有一種憂傷感，我個人很喜歡。還有，以根音半音上移進入到下一個和弦 F，也正好符合後面和弦不斷上昇的動向。

譜例②　C／E 的組成音

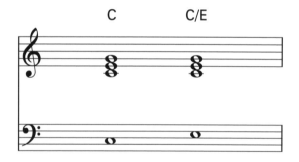

樂器編制

這首曲子完全以逐格輸入來表現，接下來將說明使用了哪些音源。

● 節奏

低音大鼓、小鼓、腳踏鈸都使用 NATIVE INSTRUMENTS Battery 的音色。**大鼓要選擇有起音感的清晰音色**。如果音色模糊遲鈍，會使整體印象變得昏暗！因為是明朗的四四拍子，所以要選擇起音明顯的音色。

小鼓通常使用 TR-808 ／ 909 系的經典音色。從鐵克諾（Techno）時代就使用到現在。

腳踏鈸使用兩種類型。一種是用於強調八分音符的弱拍、輕踩踏板感覺的音色，另一種是用於凸顯律動感、以十六分音符逐格輸入、重踩踏板感覺的音色。後者音色音程也比主音色低，可以製造對比效果。

除此之外，嘗試加入手搖鈴鼓音色，做為類似腳踏鈸重音的作用。還有使用可營造閃亮效果的單排風鈴、或爆炸音效。

只是，做出來的節奏稍嫌不足的時候，也會加上節奏的循環樂段 (loop)。這裡使用的是 SPECTRASONICS Stylus。這種曲子的兩小節循環樂段中大多會從節奏著手，因此做出滿意的節奏音軌，再進行到其他的樂器，就可以維持節奏動機的同時，持續進行編曲作業。

● 貝斯

使用 NATIVE INSTRUMENTS Monark。這是一款音色相當強烈的有趣音源，這裡使用其中的一組音色。**SAW 系**的顆粒較粗，屬於粗糙感的音色。這首與電子舞曲（EDM）一樣，需要將貝斯音色往前凸顯強調出現，所以選擇具有主張性的音色。

● 合成器

弱拍上的合成器使用了 NATIVE INSTRUMENTS Massive。此外，在電子樂屬於正統音色的掃波（sweep）系 PAD，是 SPECTRASONICS Omnisphere 的音色。兩種琶音所製造的琶音旋律也是 Omnisphere。

在前奏的開頭再加上 Logic 內建的合成音源 ES2 音色。

● 其他音源

在電子流行樂裡相當常見電鋼琴的 **Wurlitzer** 音色。基本上都是輸入空心音符（指的是二分音符或全音符），不過強調和弦進行轉換部分的效果顯著。

還有也使用**弦樂編制**，只在樂句音符較短的段落中加上斷奏（staccato）音源。放在合奏裡不會感到突兀，還可以使樂句聽起來更俐落，這是我非常推薦的手法。音色選擇上可以挑選名稱為 FULL STRINGS 或 STRINGS 等的預設組。

實際的編曲情形

節拍速度為 BPM=134，比普通的四四拍子略快。這是為了營造流行感、愉快氣氛所做出的設定。

接下來是各樂器的說明。

● 節奏

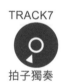

TRACK7

拍子獨奏

這是低音大鼓打四四拍子、小鼓打第二與第四拍，看起來沒什麼特別的節奏樣式。但是，腳踏鈸之所以分為弱拍與十六分音符的重音兩種，是基於前面說明過的理由。如此一來就形成循環樂段素材與手搖鈴鼓相互貼合，律動（groove）一致的印象。

請聽 TRACK 7（拍子獨奏）。雖然逐格輸入本身相當中規中矩，但是各位應該能夠明白可以經由各樂器音色與平衡，營造舒服悅耳的律動。

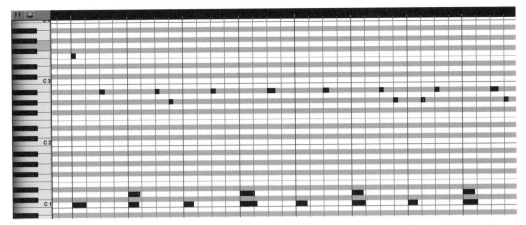

畫面① 節奏的鋼琴卷軸。由低音大鼓（C1）、小鼓（D1）、腳踏鈸1（A♯2）、腳踏鈸2（G♯2）組成

● 貝斯

使用的音幾乎都是**根音與高八度的音**。

可以說是從迪斯可衍生而來相當簡單的音色。不過，節奏上增加了一些迪斯可時代沒有的變化，還有統一和弦變換的時間點。

TRACK8

貝斯獨奏

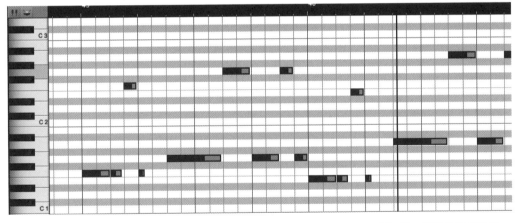

畫面② 貝斯的樣式範例

● 合成器

弱拍上的合成器音色省略了左手（低音），呈現出輕盈感。感覺就像是只彈清楚可聽見的段落。右手彈奏和弦音（chord tone）的四個音，不過省略根音也是可以。這裡將合成器分成兩個音軌輸入，將 PAN 分別配置在最左與最右。然後將這兩個合成器的濾波器（filter）或等化器

（EQ）的設定稍微改變，以製造立體感。

襯底（PAD）都是空心音符，換言之並沒有左手彈奏的部分。以音高的分布而言，要放在比弱拍的合成音色低的位置，但這個音色帶有掃波調變效果，所以也可以放在比較高的位置……。弦樂位置有比弱拍上的合成器再高的印象。

琶音在這種樂風裡可以發揮極大的效果，要盡量使用。首先只用和弦逐格輸入來製作音軌，接著再加入琶音，啟動音源。從各種樣式中挑選，邊聆聽邊找出合適的即可。即使部分缺乏低音，也沒什麼太大問題。如果設定成三個八度，可以製造相當奇妙有趣的效果，絕對值得一試！

TRACK9

襯底獨奏

TRACK10

琶音獨奏

● 其他樂器

Wurlitzer

音域太高會失去電鋼琴應有的質感，所以 MIDI 鍵盤上把**音域範圍限縮在 C2 ～ C4** 比較恰當。本編曲採用左手負責根音、右手負責和弦音，前半帶有節奏性，後半則帶有琶音性質的方式來逐格輸入。

弦樂

副旋律線激烈上下移動，是迪斯可這種音樂的傳統。這樣的樂句仔細回想也不會有特別印象，從逐格輸入的時間軸看來，大多都沒有貼合和弦。所以要先重視節奏、暫時輸入弦樂音符，接著再針對合奏格格不入的部分進行修正。請務必多加揣摩做出舒服悅耳的弦樂伴奏。

混音上的注意事項

以明朗流行為大前提，所以是四四拍子，不過也不可

讓大鼓的低音太凸出。想要做出著重輕盈度，不流於厚重的曲子。

此外，不論如何音符數量都偏多，所以也要管理聲音頻率的分布。任何一個音都是必要的，所以要設法讓所有音都聽得很清楚。如果沒有意識到這點，所混出來的音就會聽起來混亂訴求不明。

就這層意義上，假設弱拍上的合成器以 EQ 一面提高高頻，一面移除低頻部分。那麼獨奏可能就有點單薄，不過混入合奏是恰到好處。因為不是原聲感的音樂，所以**大可誇大表現**。

從定位上來說，藉由把弱拍上的合成器配置在最左及最右，以做出正中間的空間。接著加入襯底（PAD）或弦樂，三種音色既不相衝，也清楚可辨。然後注意聲音定位與頻率間的縫隙如何填補。

關於歌唱音軌方面，不加效果可能無法與合奏融合，所以要加掛殘響或延遲音效。殘響建議使用帶有金屬板（plate）效果的類型。或者是和聲效果器（harmonizer）。這種技巧能使明明只有一人的歌聲，聽起來卻有多人合唱、滲透開來的感覺。最有名的效果器包括 WAVES Dubbler 等，與電子流行樂非常相襯，不妨試試看。這首曲子也有使用 Dubbler。

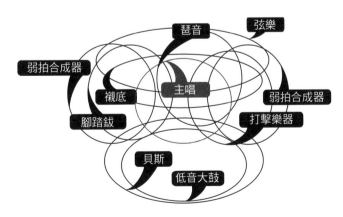

圖① 音像示意圖

03 龐克搖滾
Punk Rock

TRACK11

〈晚霞〉龐克搖滾版

龐克搖滾其實包含了各式各樣的風格。不過，本示範曲會以龐克樂團最標準的編制來進行編曲。

編曲方面必須重視「粗曠」、「速度感」以及「帥氣」。

大概沒有人會想聽高雅的龐克樂團或很難跟著打拍子的龐克搖滾演出吧。

「用逐格輸入做出粗野的感覺！」聽起來感覺有點奇怪，不過不用太在意先進行下去吧！

我們先聽 **TRACK11** 龐克搖滾版的〈晚霞〉。

90　PART3　各種樂風的編曲示範

龐克搖滾的和弦進行

　　龐克搖滾是很叛逆不良的音樂，和弦進行基本上很簡
單。和弦主要以強而有力的**三和音**組成。

　　請看以下的和弦進行。

譜例① 〈晚霞〉龐克搖滾版的和弦進行

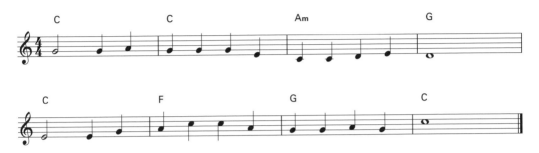

　　和弦進行相當簡單，完全以三和音構成。

　　此外，旋律的音幾乎涵蓋三和音的所有組成音，整體
上非常安定的聲響。

　　可以說如果沒有激烈的拍子或破音吉他，本示範曲
就完全是童謠了（在此提供和弦進行完全相同的鋼琴伴奏
「童謠版」做為參考）。

　　像這樣的簡單和弦進行，只要旋律與和弦的連結夠緊
密強大，就能帶來厚實的安定感與強度。

TRACK12

〈晚霞〉童謠版

譜例② 旋律與根音的關係

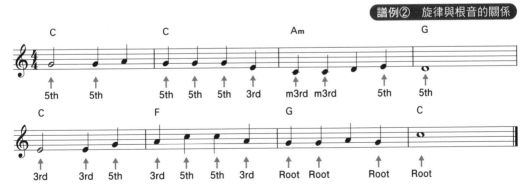

樂器編制

龐克樂團的編制以**鼓組、貝斯與電吉他**為基礎，所以又稱為「三件組」。如果增加三件組以外的樂器，我敢斷言就不是龐克了。

話雖如此，實際上當團員只有一個吉他手時，錄音時還是要進行疊錄吉他音軌。

因為必須以最少的樂器編制來編曲，所以更要特別注重每一項樂器的音色與質感。

● 鼓組

盡量選擇音色逼真的鼓組音源。

選擇重點就是前面所說的粗曠和噪聲量。如果有類似搖滾鼓組（rock kit）的音色也很好。

但是光看名稱是很難判斷音色的，所以還是要一個一個聆聽。

還有，在整個鼓組音源上加掛壓縮器（compressor），演出粗曠與現場感也是非常重要的。壓縮器內建有許多預設組，可以從中找出喜歡的音色。

● 貝斯

使用**電貝斯**。

通常都是用手指彈奏，不過龐克搖滾常以撥片彈奏。所以如果有**撥片彈奏貝斯**的音色也很好。

此外，活用**音箱模擬效果（amp simulator）**等，可以帶出現場感、魄力感。稍微破音可以得到很帥氣的音色。

● 吉他

選用**電吉他**。

龐克搖滾必須是破音吉他。

多加活用音箱模擬效果或效果模擬，製造帥氣的破音吉他音色。

如果不清楚使用方法，可以活用效果內建的預設組。另類搖滾感的音色或許很適合。

實際的編曲情形

龐克搖滾最重視粗曠與狂奔感，所以速度基本上會設為較快的八拍子。順帶一提，本示範曲將 BPM 設為 190。

接著來看各項樂器是如何演奏的。

● 鼓組

首先來聽一下 TRACK 13（只有鼓組的音源）。

鼓組的節奏樣式本身是正統的八拍子，但是速度為非常快的 190 BPM，所以腳踏鈸的拍子是打四分音符而不是八分音符。

還有，為了凸顯粗曠感，所有的腳踏鈸拍子都使用開啟鈸的音色。不過，開啟鈸會隨著音源的不同，有些音量相當大，所以力度（velocity）上要加以調整，避免音量過大。

低音大鼓與小鼓都以力度最大來逐格輸入。

最後的過門（fill in）使用小鼓連打這種非常簡單、但強而有力的打法。

TRACK13

鼓組獨奏

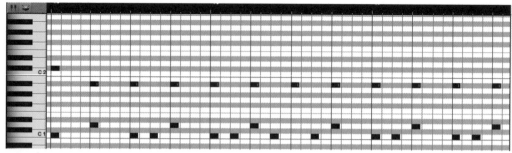

畫面① 鼓組的鋼琴卷軸。
C1 是 低 音 大 鼓、D1 是 小
鼓、A#1 是腳踏鈸

● 貝斯

為表現出龐克搖滾的狂奔感，貝斯會一直彈奏根音的
八分音符，或者與大鼓或小鼓在同個時間點上打節奏。

逐格輸入的時候若是保持相同的力度，會導致曲子聽
起來有逐格輸入的呆板感，所以要降低四分音符後半拍弱
拍（兩個八分音符中的後半八分音符）力度，做出韻律感。

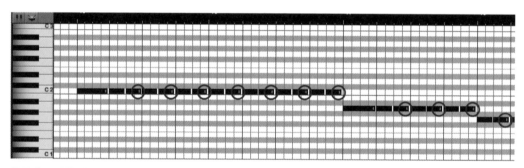

畫面② 貝斯的鋼琴卷軸。
圈起來的部分已經將力度調
弱，以避免產生逐格輸入的
呆板感

● 吉他

　　吉他伴奏就如**譜例③**。仔細看譜例會發現低音大鼓與小鼓的落點與吉他的打點幾乎一樣。

　　像這樣藉由全體打著整齊劃一的拍子，便可以做出一體感的演出、增加曲子的推進力。

　　此外，編曲上放入兩把吉他音軌，PAN 設定在最左與最右。這時候若都是完全相同的音色、相同的落點將毫無效果。所以要稍微改變輸入方式、時間上巧妙錯開，或是以音箱模擬效果等改變音色。

譜例③　鼓組與吉他的演奏

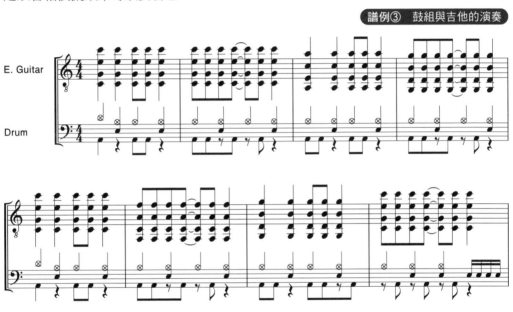

※ 鼓譜上的「La」是低音大鼓，「Mi」是小鼓

　　就如同譜面所見，吉他只彈奏四個音。吉他實際上有六根弦，或許有人會覺得奇怪，不過這樣就可以了。

當音符太多時，既很不容易辨認、高音域的音也會過於凸出。基於上述的理由，這裡只輸入四個音。一般所謂的「強力和弦（power chord）」是指只有根音與五度兩個音，如此看來完全沒有問題。

順帶一提，音的堆積方式上，開頭的 C 由低到高依序是「Do · Sol · Mi · Do」。吉他的樂器特性上，具有很難由低到高依序彈奏「Do · Mi · Sol」之類音程接近的音，所以會特地選擇距離較遠的和弦音。

像這樣拉大音的距離，就有可能完美模仿吉他的音色。

還有要留意和聲裡最凸出的音。不管怎麼做都很明顯，所以若是三和音的話，可以當做根音。藉此展現強度，做出清楚分明的感覺 ※。

混音上的注意事項

龐克搖滾是以最少的音源來做音樂，所以必須讓**每一個音聽起來又響亮又厚實**。

因為每一項樂器都要聽得很清楚，也就是說如何做出帥氣的音色很重要。

話雖如此，說得簡單但似乎很難做到。很多人都習慣把愈後面加入的音色調得愈大聲，不僅破壞整體平衡，也會讓每一個音變得不響亮也不厚實。

這裡要推薦以鼓組為基準的混音方法。首先把所有推桿都暫時調低，只有鼓組調高。推桿位置大約在 -5 ～ -10 dB。接著調高貝斯，找出兩者之間的音量平衡。然後一邊取得平衡一邊加上吉他、主唱，如此一來最後的鼓聲應該還是很清楚。

主唱的音量平衡以不過於大聲較好。最好帶有一種融入伴奏當中的感覺。

※ 原注：實際彈奏吉他時，封閉和弦（不彈最低音弦）的最高音兩弦會形成五度和音。但是，這裡應該選擇聽起來比較順耳的，而不是真實度。第一小節的 C 和弦也是基於這個理由省略了最高音的「Sol」。此外，第三弦的 C 音（Do）也會讓和弦變得混濁，所以不用

※ 原注：如果是四和音，反而幾乎不會以最高音當做根音。因為聽起來像 M7th 或 7th，容易跟其他音對撞。這時候可以把根音放在較低的位置

此外，太多殘響類效果也會使曲子聽起來不龐克。因為會失去生命力與粗曠感。※

　　「每一個音聽起來又響亮又厚實」意味著也可以借助壓縮器。雖然壓縮器是一種難以駕馭的效果，但有些預設組會附上樂器名，建議多加活用。這時候同樣是先加掛在大鼓上，接著是貝斯⋯⋯依此順序使用的話，比較容易上手。

圖① 音像示意圖

04　巴薩諾瓦
Bossa Nova

TRACK14

〈晚霞〉巴薩諾瓦版

巴薩諾瓦是源自巴西的音樂，一般認為是森巴節奏與爵士的融合。

因為音色讓人心曠神怡，在日本也相當受歡迎。

清爽且帶有時髦感的音色為其特徵。此外，也是容易改編的音樂類型，所以許多暢銷曲都會改編成巴薩諾瓦版重新問世。

不知為何，不論什麼樣的曲子只要改編成巴薩諾瓦風格，都會變成很時髦的曲子。

巴薩諾瓦的編曲方式具有相當明顯的特色，只要掌握訣竅，任何曲子都能輕易改編成巴薩諾瓦風格。

那麼，趕緊來看一下編曲方式吧。

巴薩諾瓦的和弦進行

與爵士一樣，巴薩諾瓦也使用很多**四和音**或**引伸音和弦（tension chord）、分數和弦**。

另一個特徵是旋律與和弦根音之間的關係。這兩個音的距離往往非常遠。因此巴薩諾瓦具有一種獨特的飄浮感。具體而言請看**譜例①**。

譜例① 〈晚霞〉巴薩諾瓦版的和弦進行

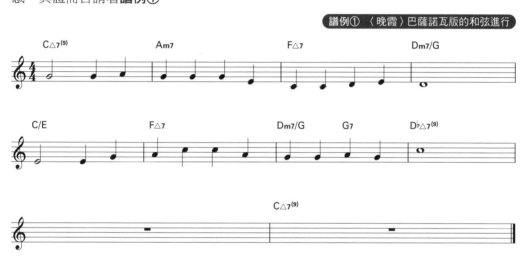

開頭的 $C_{\triangle7}{}^{(9)}$ 是巴薩諾瓦相當常使用的和弦。從根音與旋律的關係來看，旋律在五度上是普遍的情況，但增加「M7th」的「Si」與「9th」的「Re」之後，就有比普通彈奏 C 和弦更加時髦的氣氛。

譜例② 從 $C_{\triangle7}{}^{(9)}$ 看和弦與旋律的關係

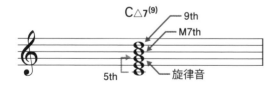

此外，為了在第五小節上製造變化，要把一般是接 C 換成 C／E（把 C 的第三度音「Mi」當做根音），藉此做出漂浮感。

至於第七小節的 $Db_{\triangle 7}$(9) 則是帶有巴薩諾瓦感的和弦。即使旋律最後是最為安定的「Do」，搭配其上的和弦還是使用「Do」音變成「M7th」的 $Db_{\triangle 7}$(9)。然後再順接下降半音的 $C_{\triangle 7}$(9) 安定結束全曲。

深具特色的地方在於和弦的變換時間點。

以基本的巴薩諾瓦曲式來說，如果奇數小節開頭就變換和弦，偶數小節就會提早半拍變換和弦 ※。

※ 原注：演奏早於拍子的開頭，常用於想要呈現速度感的時候等

※ 原注：有時候也有反過來的情形，如果奇數小節提早變換和弦的話，偶數小節就從頭一拍開始。在發源地的巴西，這種是正統做法

我們幾乎可以把這樣的和弦進行看做是巴薩諾瓦的和弦進行樣式 ※。

此外，吉他或電鋼琴也都是在這樣的時間點變換和弦。但貝斯是例外，一律在拍子開頭變換和弦。

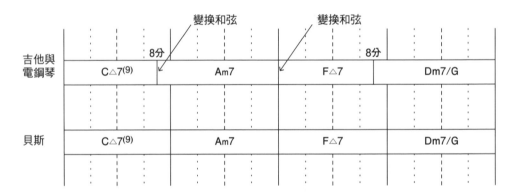

圖① 變換和弦的時間點

樂器編制

巴薩諾瓦最正統的編制是原聲鼓組、原音貝斯、古典吉他、鋼琴或電鋼琴。很多也會加入沙鈴等打擊樂器。

此外，**巴薩諾瓦的主要演奏樂器絕對是古典吉他**。基本上，只要有吉他和歌唱，就可以表演巴薩諾瓦音樂。

● 鼓組

選擇原聲鼓組音色。

巴薩諾瓦的鼓組音色基本上比較節制。所以就算嘗試，也要避免使用搖滾鼓組之類的華麗音色組。即使音量小，只要是聽起來自然乾淨的鼓組音源就是好的選擇。音源名稱若有類似錄音室鼓組或許不錯。

以巴薩諾瓦的鼓組奏法來說，又以**封閉式鼓邊敲擊**（將鼓棒壓在小鼓鼓面，以鼓棒中段敲擊邊框）奏法為大宗。所以也要盡量選擇小鼓邊框音漂亮的音源。

● 貝斯

低音聲部大多使用原音貝斯，再者是電貝斯。

想要做出真正的巴薩諾瓦的話，就要選擇原音貝斯。想要帶有一點流行感的巴薩諾瓦，選擇電貝斯也可以。

本示範曲使用原音貝斯。

● 鋼琴

大多是普通的鋼琴，不過我是使用電鋼琴。

說到電鋼琴，指的多半是由美國芬德（Fender）樂器公司所開發、名為 Fender Rhodes 的電鋼琴。此外 suitcase、MARK 1、MARK 2、stage piano 等，都是 Fender Rhodes 的變化款式。建議先聽過一遍，再找出自己感到最舒服的音色。

還有，顫音（tremolo）這種音量波動左右搖擺的效果，或合音（chorus）、相位（phaser）等效果也經常使用。為了更貼近真實感，建議積極使用這些效果。

● 吉他

吉他一定是使用古典吉他。古典吉他的最大特徵在於只有高音的三根弦,是尼龍製成的弦(以前用貓腸,故稱為貓腸弦〔gut strings〕)。

因為這三根弦的關係,古典吉他具有特有的甜蜜柔美音色。

可以選擇名稱有 classic guitar 或 nylon guitar、gut string guitar 等的音源。

● 打擊樂器

建立在巴西森巴舞曲基礎上的巴薩諾瓦時常使用打擊樂器類音色。

除了沙鈴或三角鐵以外,也會使用坦布林鼓(tamborim,以特製鼓棒演奏的六吋單面框型鼓)或潘第路鼓(pandeiro,十吋鈴鼓)等巴西特有的樂器。

本示範曲是使用沙鈴。

實際的編曲情形

巴薩諾瓦的奏法上,鼓組、貝斯或吉他都有一定程度的基本樣式。

只要遵循基本的樣式,改編成巴薩諾瓦並不會很難。接著逐一來看吧。

● 鼓組

首先將編曲機(Sequencer)的 BPM 設為 120,然後把本書附的 MIDI 檔案複製貼到鼓組音軌上聽聽看。

這就是巴薩諾瓦的基本鼓組樣式。

大鼓落在第一與第三拍。在每一拍的八分音符前(即為第二、第四拍的後半八分音符弱拍)也插入力度較低的低音大鼓。

小鼓的邊框敲擊也依照這種樣式逐格輸入。

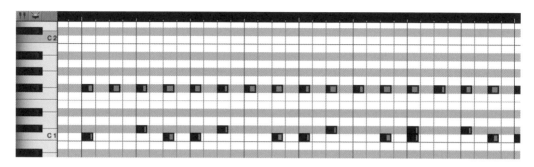

畫面① 鼓組的鋼琴卷軸。由低音大鼓（C1）、封閉邊框敲擊（C#1）、腳踏鈸（F#1）組成

　　腳踏鈸採用八分音符密集逐格輸入，不過由於力度完全相同，難免會顯得相當機械感。所以要先把八分音符的弱拍力度調得比強拍低 20 左右。但是，該數值與實際音量的下降情形會隨音源種類而有所不同，所以要不斷嘗試直到找出合適的範圍。

　　接著再把腳踏鈸與邊框打點重疊地方的力度提高 10 左右。光是這樣，應該就可以做出韻律感了。

● 貝斯

　　巴薩諾瓦的貝斯基本樂句樣式就如同**譜例③**。在低音大鼓的打點位置上陸續放入音符。

　　彈奏音程基本上是**根音與五度音**。如果一小節內都沒有變換和弦，那麼第一拍開頭就要彈根音，第三拍開頭則彈五度音。

　　在第一與第三拍開頭的八分音符前放入的音可以是根音，或者五度音。兩種都嘗試看看，從中找出自己感到滿意的吧。

譜例③　貝斯的基本樂句

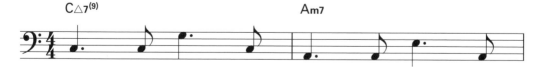

● 吉他

巴薩諾瓦的吉他奏法相當獨特。實際演奏是以拇指彈奏根音（偶爾彈五度），食指、中指與無名指分別撥彈其他的和弦音。

如同**譜例④**彈奏出節奏。

逐格輸入時要留意音符的長度。音符太長會給人一種散漫的印象。

譜例④　巴薩諾瓦的吉他節奏

● 電鋼琴

電鋼琴基本上是採用空心音符（指的是二分音符或全音符）來逐格輸入。節奏經常是由鼓組、貝斯、吉他負責，所以電鋼琴可以專心彈奏和弦。

畫面②　電鋼琴的鋼琴卷軸

只要電鋼琴的音色聽起來優美，就算只是以空心音符彈奏和弦也十分悅耳。如果能在歌唱的主旋律間，插入一些類似副旋律的簡單樂句也會很有效果。

● 沙鈴

沙鈴的逐格輸入意外地很難，所以如果有循環樂段素材等，也可以直接複製使用。沙鈴音色也有許多種類，選擇聽起來不突兀的音色即可。

混音上的注意點

巴薩諾瓦的樂器編制基本上都是原聲樂器，所以要以有溫度的音色為原則來混音。具體而言，每種樂器的 EQ 若高頻成分調得太高，聽起來就會相當尖銳，這時就要削弱音色的溫度感。同樣的，如果加掛太多壓縮效果的話，會使音質變得粗糙，應該要避免。總之混音時要留意盡可能自然、聽起來悅耳。

此外，演唱巴薩諾瓦的歌曲時不是要唱得聲嘶力竭，而是要像在耳邊呢喃一般比較合適。所以**只強調主唱的 EQ 高頻成分**，就能使每一句歌詞聽得非常清楚。

然後建議要控制歌唱的殘響。

各種樂器的平衡方面，最好將吉他略為調大。另一方面，電鋼琴要配置在後方的感覺。

圖② 音像示意圖

05 電音浩室
Electro House

TRACK16

〈晚霞〉
電音浩室版

電音浩室這種類型並沒有明確的定義。由於這類型的區分相當曖昧，各位大可不用追根究底想太多。順帶一提，本示範曲是參考榮獲 2014 年葛萊美獎（包括最佳專輯獎等）的「傻瓜龐克樂團（Daft Punk）」。

這種以逐格輸入為主的類型，好聽的決定性因素就在「音質的帥氣度」。

本書 10 種類型當中就屬電音浩室的編曲最為簡單，但是仔細一聽，就會知道並非是簡單或單純的編曲。

總之，只要「音色夠帥氣」就可以形成音樂的樣式。

接著來看這首示範曲的編曲方式。

電音浩室的和弦進行

示範曲使用**從頭到尾只有 Am 一種和弦**。

並非因為是電音浩室所以使用這樣的和弦進行，純粹只是我想挑戰簡單的和弦進行編曲，才刻意編成 Am 到底的和弦進行。

譜例① 〈晚霞〉電音浩室版的和弦進行

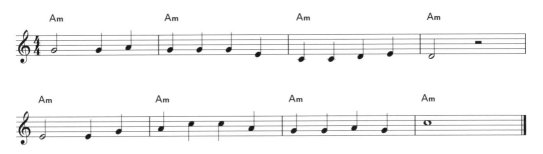

從旋律與和弦的關係來看，旋律裡含有 Am 的三度、五度、七度、十一度音程。

這樣的關係在音樂理論上並沒有任何問題，也就是說對於這樣的旋律來說，**只使用 Am 和弦也不是錯誤**。

譜例② Am 和弦與旋律的關係

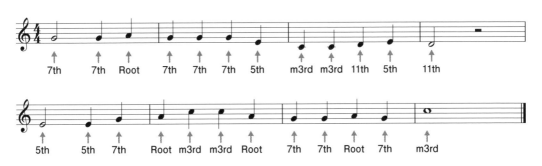

各位覺得如何？和弦編曲是不是多出更多的可能性了呢？為旋律配上和弦本該有這麼大的自由空間。請銘記在心。

不過，編寫這種超簡單的和弦有需要注意的地方。

那就是「演奏或音色一定要漂亮，否則音樂無法成立」。

例如，在後面會介紹的「抒情」演奏型態上，只用 Am 來譜寫和弦進行，又會變得怎麼樣呢？

想必對於聽者還是演奏者來說都是一種懲罰吧？

所以如果要一種和弦使用到底，就必須綜合考慮演奏型態或音色、樂句等因素。

🔘 樂器編制

這種類型基本上不會使用原聲樂器（傻瓜龐克樂團在 2013 年推出的作品《Random Access Memories》是以原聲樂器為主體，姑且另當別論）。

本示範曲只使用合成鼓組、合成貝斯與合成器三種音源。

● 鼓組

鼓組使用 NATIVE INSTRUMENTS 的 Maschine 音源。

這是一套非常優秀的鼓組音源，尤其適合用於電音浩室這種類型上。

我想初學者應該不知道如何選擇鼓組音色，不過可從 Maschine 這個音源找起，最近的鼓組音源裡頭有很多很帥氣的預設音色。可以直接使用這些預設音色 ※。

※ 原注：熟悉音源之後，可以從中挑選自己喜歡的低音大鼓或小鼓等，組成「我的鼓組」日後也非常方便使用

此外，本示範曲**使用了兩種大鼓音色**。這是經過具有音程的大鼓與強調厚度用的大鼓音色「噗！」所調和出來的音色。

小鼓選擇類似「噠！」聲響的飽滿音色。

還有使用腳踏鈸與沙鈴。

● 貝斯

貝斯採用 NATIVE INSTRUMENTS 的 Massive 軟體合成器來製作音色。換言之就是合成貝斯。

這個 Massive 是編寫浩室（House）或電音重拍（Electronica）、鐵克諾（Techno）等，不可或缺的音源來源。

內建富有數量相當龐大的預設音源，最好是聽過一遍再選擇比較好。經過幾次的音色挑選之後，我想各位一定能找到中意的音色。

順帶一提，這裡使用的音色並不是名稱裡有「～Bass」之類的預設音源。

至於合成貝斯，**就算不是貝斯專用的音源，也會像這樣經常做為貝斯來使用**。

● 合成領奏

合成領奏（synth lead）指的是合成器音色中最引人注意、容易分辨的音色。

所以常常用來演奏單音旋律。

在電音浩室編曲上，與鼓組一樣都是使用 NATIVE INSTRUMENTS 的 Maschine 內建音源。

實際的編曲情形

本示範曲其實完全沒有演奏和音（和弦）的樂器。

合成貝斯與合成領奏都只用彈奏單音樂句。

因為貝斯只彈奏根音，所以毫無和弦感。不過合成領奏的樂句是沿著 A 小調音階演奏的關係，所以可以判斷這首曲子的和弦是 Am。

所以各位要記住「**一首曲子未必需要和音**」。

BPM 為 120。

● 鼓組

請看鼓組鋼琴卷軸（**畫面①**）。

以這種類型的音樂來說，低音大鼓幾乎都打四四拍子
※。

先以具有音程的低音大鼓（C3）打四四拍子，再以另一個厚重的低音大鼓（C#3）補入第一與第三拍。

小鼓（D3）通常放在第二與第四拍。

腳踏鈸（E3）基本上是打八分音符，只有在第二與第四拍上加入力度小的十六分音符。

※原注：在四四拍下，每小節規律打四個四分音符的樣式是浩室低音大鼓的特徵。這種「咚、咚、咚、咚」的規則性聲響，在「舞曲音樂」裡相當活躍

畫面① 鼓組的鋼琴卷軸。由低音大鼓1（C3）、低音大鼓2（C#3）、小鼓（D3）、腳踏鈸（E3）、沙鈴（D#3）組成

這時，為使節奏有彈性，時間點上要以分散（shuffle）的方式來逐格輸入。

這種「**彈性細緻的腳踏鈸**」，正是形成律動感的關鍵。

此外，為了強調四四拍子的弱拍，而在四分音符後半拍（兩個八分音符中的後半八分音符）上逐格輸入沙鈴（D#3）的音色。

● 貝斯

貝斯的逐格輸入只有這一小節的循環樂段。

音程上只彈奏根音的 A 音。

這是非常簡單的貝斯旋律線，這種貝斯節奏在舞曲中可說是經典中的經典。

譜例③ 貝斯的樂句

相對於四四拍子的低音大鼓，以這樣的節奏來逐格輸入貝斯旋律線，就可以融合兩種不同節奏樣式，形成很好的律動感。

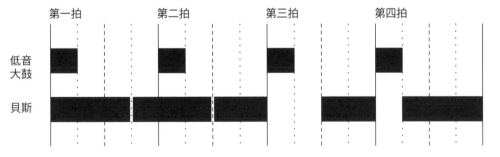

圖① 由四拍低音大鼓與貝斯製造出的律動感

● 合成領奏

請看**譜例④**。這段合成領奏的樂句是兩小節的循環。依照 A 小調音階來譜寫旋律。

雖然是非常簡單的樂句，但是在具有存在感且些微扭曲的音色相互加乘效果下，聽起來很酷炫。

譜例④ 合成領奏的樂句

混音上的注意點

我想只要聽音源就會知道，電音浩室的低音大鼓與小鼓遠遠比其他類型更加大聲。

由於本示範曲的音源數相當少，每個音源的音色都很清晰。因此每一個音質的好壞都會直接反應到曲子的酷炫度上。在音源的選擇上，要避免單調乏味，必須花費時間精挑細選。

為了使低音大鼓、小鼓聽起來又響亮又厚實，加掛壓縮器是有效的做法。不過最近的音源大多都已經壓縮過，此外若不確實理解壓縮器的構造，也會很難使用，所以不建議隨便使用。

這種類型與普通類型正好相反，伴奏將取代歌唱成為曲子的主角。

因此，可以以埋入伴奏的感覺來處理歌唱部分。

如果歌唱聽起來太單薄，與伴奏就會格格不入，所以藉由加掛延遲效果填滿空間，也是一種方法。

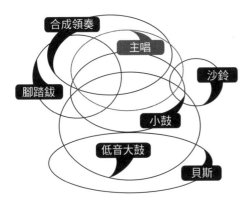

圖② 音像示意圖

06 抒情
Ballad

TRACK19

〈晚霞〉
抒情版

抒情歌可以說是日本人最喜歡的曲調。

像是平井堅的〈輕閉雙眼〉、可苦可樂的〈蕾〉或是 MISIA 的〈Everything〉等，締造上百萬張銷量的名曲不計其數。

其中的編曲重點就是戲劇性！！

一起來做出會讓人驚呼「竟然做得到這種程度！」的各種布局（亮點等）。為了讓聽眾感動，要盡可能嘗試各種手法。

本節是將〈晚霞〉改編成抒情版，請聽 TRACK 19。

各位覺得如何呢？〈晚霞〉已經徹底變成抒情曲了，對吧。

接下來將詳細分析本示範曲。

抒情曲的和弦進行

搖滾樂團在演奏抒情等風格的時候，常常使用強力的**三和音**，但近幾年大多使用**四和音或引伸音和弦**等，所謂的時髦和弦。這就是流行趨勢。

請看下面樂譜中的和弦進行。

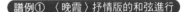

譜例① 〈晚霞〉抒情版的和弦進行

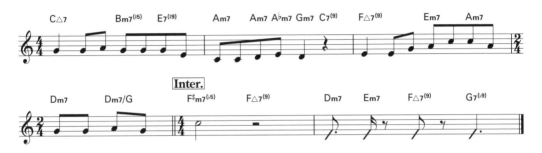

這就是抒情曲最標準的和弦進行。只要使用這個和弦進行，任何旋律聽起來都會很感傷。

請牢記第一至第二小節的和弦進行｜ C△7（兩拍）→ Bm7$^{(\sharp5)}$（一拍）→ E7（一拍）｜ Am7（兩拍）→ Gm7（一拍）→ C7※（一拍）｜。以這個和弦進行為起頭的歌曲，應該有很多都是經典的抒情曲。

※ 原注：這裡改成 C7 的變化型 C7$^{(9)}$

從根音的 B 音算起，第一小節第三拍的旋律「Sol」是「\flat6th ＝ \sharp5th」，所以使用 Bm7$^{(\sharp5)}$。另外，第四拍的「Sol」從根音 E 算起是「m3rd ＝ \sharp9th」，故使用 E7$^{(\sharp9)}$※。

※ 原注：如果和弦動線變成 C → Bm7$^{(\sharp5)}$ → E7，就算上面堆疊的音不盡相同，也可維持和弦進行的氣氛

譜例② 第一小節的旋律與根音的關係

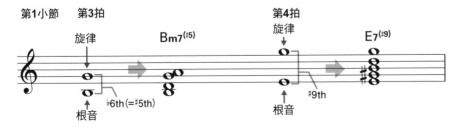

第二小節的 Am7 → A♭m7 → Gm7 是採用典型做法，三連音的節奏亮點伴隨半音下行的和弦進行。若將 Gm7 → C7 緊接的 F△7 視為 I 度，就是**二度—五度（two-five）進行**※。從 F△7 算起，第三小節的第一、二拍旋律「Mi — Mi Sol」就是「M7th」與「9th」（聽起來很時髦呢！）。

※ 原注：Key=C 時就是形成 Dm7(II) → G7(V) → C△7(I) 這種常見的和弦進行

譜例③　第三小節的旋律與根音的關係

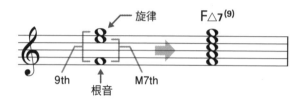

旋律　　　　F△7⁽⁹⁾

9th　　根音　　M7th

為了加速展開，第四小節設為 2 ／ 4 拍子，第五小節的開頭旋律「Do」就進入間奏部分。原本應該是具有主音※ 解決功能的和弦，但我試著從旋律最後的音「Do」為「♭5th」的 F#m7⁽♭5⁾ 開始。

※ 原注： 決定調（Key）、最安定的和弦。以羅馬數字 I 表示。當 Key=C 時，C（三和音）或 C△7（四和音）就是主音和弦

＊譯注： 歌詞最後一句是「鐘が鳴る」

※ 原注：是指在一個音階上所形成的七種和弦，是構成一首曲子的基本和弦（參照 P10）

後面的 F△7 是 F#m7⁽♭5⁾ 的根音降半音的和弦，當拉長飆唱歌曲最後的「る—（ru —）＊」時，也不會與和弦相衝突。接著再以自然音和弦（diatonic chird）※ 與節奏共同製造帶有亮點的進行。

最後的 G7⁽♭9⁾ 是抒情常使用的和弦，這種和弦聽起來相當感傷。

🔴 樂器編制

抒情有很多種類型，不過正統的編制採用完全原聲樂器，例如**鼓組、貝斯、鋼琴、木吉他與弦樂**。

然後再加上**打擊樂器（沙鈴、三角鐵、單排風鈴等）** 音色，想要讓氣氛更加熱烈時，或許可以加入**破音電吉他**。

接著來看每種樂器的音色選擇。

● 鼓組

選擇具有現場演奏感的鼓組音源。

光從音源名稱很難判斷，最好逐一聽過一遍。挑選名稱是**錄音室鼓組（studio kit）**的音源，大致上不會出錯。

如果是抒情搖滾，低音大鼓用「咚一！」、小鼓用「啪一！」之類的華麗音源或許不錯。但如果是一般抒情，最好不要使用太過華麗的音源比較好。

● 貝斯

選用**電貝斯**。

大部分的時候都是以手指撥弦，所以選擇音源名稱是**手彈貝斯（finger bass）**的音色比較保險。

此外，如果有**音箱模擬效果（amp simulator）**等，對於增厚聲音也會很有效果。

● 鋼琴

選擇典型的**平臺鋼琴（acoustic piano)**。

從自己有的音源中挑選最接近原聲音色、聽起來豐富的音源。

加掛一點**壓縮器（compressor）**可以增加現場錄製演奏的效果。

● 弦樂

選擇音色時，可以找看看有沒有類似**全弦樂（full strings）**或**弦樂（strings）**的音源。

不過有個重點，弦樂音源的起奏（發出聲音的時間點）時間大多比較長。如果是速度快的樂句，只在該樂句疊上類似斷音（stacca-to，短促而清楚的音）的音源也是有效的做法。

● 吉他

　　吉他選擇**原音吉他（acoustic guitar）**或**鋼弦吉他（steel string suitar）**等名稱的音源。

　　高強度壓縮可以做出現場錄音感覺的效果。

實際的編曲情形

　　抒情的一般速度（tempo）從慢板抒情的 58 BPM，到中板抒情的 90 BPM 左右都有，種類相當多。本示範曲設為 60 BPM。

　　很多抒情搖滾等都使用八拍子，不過**最近流行比較密集的十六拍子**。

　　那麼，一起來看各樂器是如何演奏的吧。

TRACK20

鼓組獨奏

● 鼓組

　　首先來聽一下 TRACK 20（只有鼓組的音源）。

　　假設這裡是副歌，**疊音鈸**（D#2）負責製造密集的節奏（參考**畫面①**）。

　　逐格輸入的方法是以疊音鈸中間的**缽**狀凸起（F2）音色填入四分音符的弱拍，十六音符的部分則減弱力度賦予銅鈸拍子表情。

　　第一拍的**低音大鼓**（C1）以「咚、、咚」的方式連續輸入，第二個低音大鼓在十六分音符的時候加入。

　　小鼓（D1）基本上落在第二與第四拍，在第三拍的第二個十六分音符上，以「小碎步」的感覺插入一個音。然後在密集的十六分音符上，加入大量介於聽得到與聽不到之間的音（D#1、F1），這就是所謂的「幽靈音符（ghost notes）」。

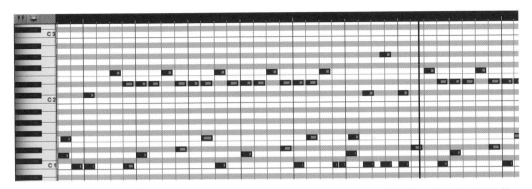

畫面① 鼓組的鋼琴卷軸。
C1=低音大鼓，D1=小鼓，
D♯1與F1也是小鼓（幽靈
音符用），D♯2是疊音鈸，
F2則是疊音鈸中間的缽狀凸
起部分

● 貝斯

　　像這樣和弦細微變化的曲子，進入下一個和弦前以
十六分音符銜接的貝斯樣式相當常見（**譜例④**箭頭指向的
音符就是用於進展到下一個和弦的十六分音符）。

譜例④　以十六分音符銜接後面的和弦

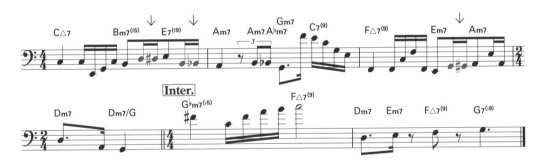

　　到了間奏的開頭，貝斯會跑到高音部演奏旋律。

　　以這種抒情而言，拿掉鼓組等樂器的安靜段落，會使
貝斯在高音部的「演唱」更顯感傷。

● 鋼琴

說到抒情鋼琴伴奏，最典型的樣式還是**四分音符構成的拍子**。

這是抒情歌最常使用的彈奏方式，右手以四分音符彈奏和弦。然後中間穿插的八分音符不是每小節都有，刻意採隨機出現。

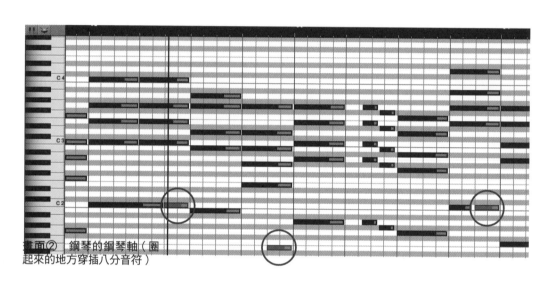

畫面② 鋼琴的鋼琴軸（圈起來的地方穿插八分音符）

● 吉他

木 吉 他 的 伴 奏 主 要 以 **下 刷 弦（stroke）** 或 **琶 音（arpeggio）**為主。

下刷弦就是用吉他撥片來回撥奏琴弦的奏法，所以在逐格輸入上相當不容易表現，不僅花費時間，效果也不理想。

MUSIC LAB 的 REAL GUITAR 3 是相當逼真的軟體吉他音源

不論如何都想要放入下刷弦的話，可以使用自動演奏的軟體音源（REAL GUITAR 等）。

另一方面，**琶音**則是以逐格輸入比較容易表現的奏法。

本示範曲以十六分音符為單位，不過全部都是十六音符的話，聽起來不但吵而且很機械感。所以適度拿掉音符就很重要。

此外，琶音的第一個音從最低的根音開始比較理想。

通常是低音往高音逐漸爬升，但如果一直維持同個樣
式很容易有逐格輸入的呆板感，可以試試前兩次四個十六
分音符，第三次變成三個之類。

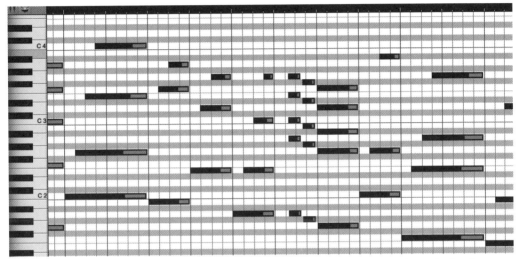

畫面③　吉他的琶音

● 弦樂

弦樂基本上以演奏長音符為主。

原本想編成四聲部合奏，但需要使用到更高深的技
巧，在此還是以空心音符（指的是二分音符或全音符）逐
格輸入和弦音（chord tone）。

然後，聲部裡的最高音輸入一點帶有旋律的音符，會
更有效果。

其他具有特徵的奏法，例如特別是在抒情副歌前等，
經常使用快拍上昇樂句。

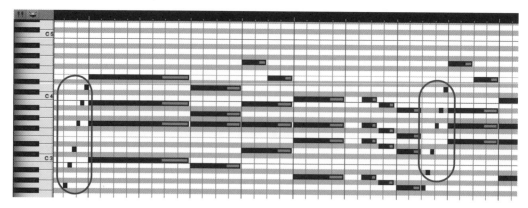

畫面④ 圈起來的部分為快
拍上昇。這裡使用六連音，
不過七連音或八連音也很常
見

● **打擊樂器**

在這些樂器以外，還可以加上**沙鈴、三角鐵、單排風
鈴**等打擊樂器。

沙鈴以十六拍子來逐格輸入，由於是意外很難以逐
格輸入表現的樂器，所以使用節奏迴圈素材也是有效的做
法。

三角鐵同樣也可以找合適的節奏迴圈素材。找不到
滿意的可以像**畫面⑤**這樣區別使用悶音（F♯）與開放音
（G）。

風鈴是抒情不可或缺的必備音色，適合用在副
歌開頭、或前一小節的第四拍上等。利用自動化控制
（automation）調整左右定位，使聲音由右往左流動也非常
有效果。

畫面⑤ 三角鐵的鋼琴卷
軸。區別使用悶音（F♯）與
開放音（G）。

混音上的注意點

在抒情歌曲中歌唱部分一定是主角。所以混音上一定要做到可清楚聽見歌唱的程度。話雖如此，如果只是歌聲很大聲，反而會聽不清楚。

所有的音樂類型都是一樣，**歌唱不能被其他樂器蓋過，但太凸出反而聽不清楚**，掌握這個平衡感很重要。

此外，**聽得到在唱什麼**也是一大重點。

抒情的樂團編制相當正統。因此，就像是理所當然一般，各樂器間的平衡要適度調到**所有聲音都很清楚**。

鋼琴或吉他等在音域上與歌唱重疊的樂器，可以透過PAN 稍微將音量往左或往右調整，盡可能不要與歌唱重疊。

吉他分兩次錄音疊奏 ※，左右擺放也很有效果。

除了歌唱部分以外，吉他、鋼琴、弦樂音軌上加掛**殘響（reverb）**※，可以兼具曲子的廣度與深度。

除此之外，在小鼓上加掛殘響也可以帶來感動的氣氛，但加掛太多就顯得刻意，應該適可而止。

其他類型也一樣，在貝斯、低音大鼓上加掛殘響，不但毫無效果，還會使低音混濁，變成缺乏彈性的音色，所以最好不要加掛。

※ 原注： 同樣的演奏錄製兩次，可以加厚音色、展現寬廣度。歌唱的錄混音也經常使用這種方式

※ 原注：建議使用音樂廳型殘響（hall reverb）等衰減時間長的殘響

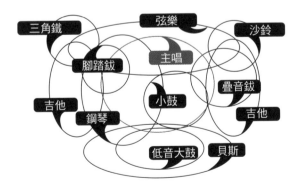

圖① 音像示意圖

07 電子舞曲
EDM

TRACK21

〈晚霞〉
電子舞曲版

電子舞曲的全名是 **Electronic Dance Music**，簡稱 **EDM**，泛指以帶動舞池氣氛為目的的夜店音樂。總之就是要帶動氣氛，曲風具有充滿各種巧思、和弦進行基本上很簡單等特徵。

帶動氣氛的部分本來就是 DJ 在使用的技巧⋯⋯例如在副歌前不斷加入延遲效果的回授音，或在合成器音色的堆積達到最密集的瞬間，「轟」的一聲讓副歌迎接高潮。這樣的效果從該類型誕生以來就有。

音樂性方面也與出神音樂（Trance，屬於電子音樂的一種類型，英文有恍惚、出神等意思）有關聯的感覺，不喜歡的人就是無法接受，但我超級喜歡。尤其是 Zedd（知名電音 DJ）的音樂特別有趣，請務必找來聽聽看。本示範曲也是參考 Zedd 的意象來編曲。

電子舞曲的和弦進行

　　為了帶動舞池氣氛，**強力的三和音**會是不錯的選擇，
總之要盡量簡化和弦進行。此外，和弦轉換的時間點不在
小節開頭，而是提早在一個八分音符的地方。如此一來就
可以產生推進力。

譜例① 〈晚霞〉電子舞曲版的和弦進行

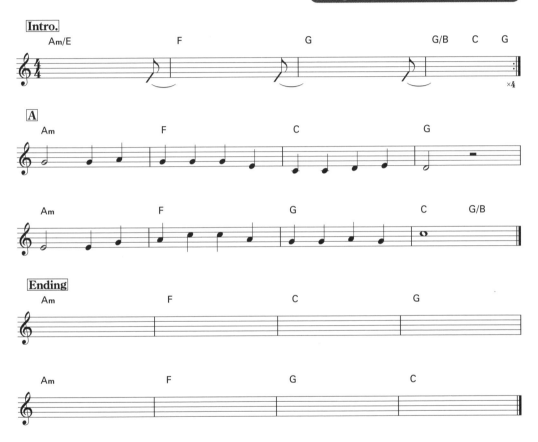

　　歌唱部分的第一個和弦是 Am。並不是因為電子舞曲
的關係，只是想到同樣的旋律可以嘗試套用各種不同和弦
罷了。請務必與其他九種類型比較看看。

※ 原注：搭配旋律的話，按理說應該改用 Am7，但是這裡刻意使用原本的 Am

此外，從根音 A 算起，旋律的「Sol」是 7th，但這裡不想要有點潮味的音色，於是和弦刻意使用三和音的 Am※。第二小節的情形也是一樣。

還有，說到和弦與旋律的關係，其實本示範曲也有不太動腦筋一下子就完成的段落。這種音樂的旋律有的必須在和弦音上，有的則未必，應該以合奏的酷炫度為優先、從混音的角度來思考比較好。即使音與音多少有衝突，只要合奏夠酷炫就能成立。所以先做出帥氣的循環樂段或和弦進行，再配上旋律也是不錯的做法。

樂器編制

因為是電子舞曲，所以基本上都是逐格輸入。最近也有導入原聲樂器演奏的電子舞曲，不過我只會以逐格輸入來完成本示範的編曲。

● 節奏

低音大鼓一次使用兩種，一種是起音時間短、另一種則是發出「噗─」厚重聲響的音色。目的在於同時做出起音感與厚重度。這種手法就稱為「**層疊（layer）**」，也常使用在小鼓上。不過，這些音色一定要同時發聲才可以得知效果好壞，所以只能多嘗試幾次。

小鼓使用 NATIVE INSTRUMENTS 的 Battery 內建的 **TR-808** 系預設音色，由於是直接使用沒有經過任何參數調整，所以沒有做層疊處理。

這類音樂經常用到腳踏鈸。這裡適當分別使用了強調弱拍用的音色及凸顯十六分音符韻律的音色。音源同樣取自 Battety。

此外，副歌裡的沙鈴節奏迴圈（loop），都是取自預錄取樣樂段。

● 貝斯

貝斯音色說是電子舞曲的靈魂也不為過。這裡是利用 SPECTRASONICS Omnisphere 的音色加掛 Logic 內建 Bitcrusher 效果，讓**原本音色破音到近乎面目全非的程度**。

因為這是一種加上數位破音的強烈效果，只聽貝斯會有音色糟到令人大吃一驚的感覺。但是加入合奏之後，又可以明確傳達自我主張。這部分也請參考看看。

● 合成器

前奏中演奏八分音符的合成器也是 Omnisphere 的音色。由於已經有聲音的意象，所以可以一邊反覆播放一段隨手做的簡單樂句，一邊切換音源找到這個音色。在前奏裡還有另一段淡入的樂句，這也是 Omnisphere 的音色。

主旋律樂句使用 **SuperSaw** 類的音色，音源是 NATIVE INSTRUMENTS 的 Massive。Massive 已經是電子舞曲系音樂不可或缺的音源。

此外，旋律是 Omnisphere 的音色，這種單音樂句非常具有出神音樂（Trance）的感覺。

● 效果音

電子舞曲也使用許多效果音（Sound Effect，簡稱 SE）。尤其在進入高潮的地方使用氣流音效或上升警笛音，或爆炸聲等等**超誇大的 SE**，是電子舞曲的正統手法。本示範曲也嘗試加入這類效果音，請各位自行確認音軌。

這類聲音可以利用合成器製作，也可以使用取樣 CD 或網路販售的聲音素材庫。世界上各式各樣的聲音都可以使用看看。

TRACK22

警笛音

實際的編曲情形

為了營造熱鬧氣氛，編曲上做了很多事情，不過逐格輸入與編曲、混音的比例都相當奇怪，或許可以說是電子舞曲的特色。側鏈壓縮（sidechain compression）或延遲是電子舞曲絕對不可或缺的效果，混音作業就是以這兩種效果的操作為前提來進行。節拍速度是 128 BPM。

● 側鏈壓縮

我們先來了解一下側鏈壓縮的原理。壓縮器就是壓縮輸入訊號的效果，但這裡的用法稍微有點不一樣。

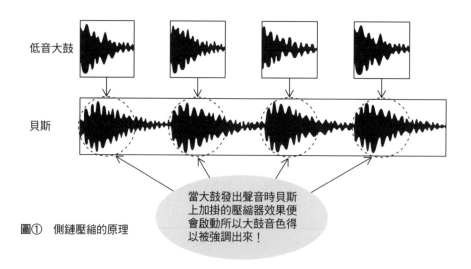

低音大鼓

貝斯

當大鼓發出聲音時貝斯上加掛的壓縮器效果便會啟動所以大鼓音色得以被強調出來！

圖① 側鏈壓縮的原理

TRACK23 ～ 26

貝斯（側鏈關）→
貝斯（側鏈開）→
襯底音色（側鏈關）→
襯底音色（側鏈開）

為了把低音大鼓的四四拍子強調到最極致，在大鼓進來的時間點上，為貝斯或合成器加掛壓縮器，如此一來就能使小節開頭的音量下降，並**確保大鼓的音響空間**。

確認一下加掛與不加掛側鏈的貝斯或合成襯底音色，聽起來感覺如何？就算沒有大鼓，是不是也能彷彿感覺到四四拍子的韻律，不禁會跟著節奏搖頭晃腦呢？請務必記住這個技巧。

● 節奏

小鼓連打

低音大鼓總之打四四拍子。不要瑣碎的十六分音符，全部打四四拍子。

此外，腳踏鈸先打在八音音符弱拍上，做出「咚～滋—咚～滋—」的節奏。強調弱拍是腳踏鈸的首要目的。然後為了製造細緻的律動（groove），也可以加入一點十六分音符。

電子舞曲裡的小鼓有特殊用法。有些曲子會打在第二與第四拍，其實也有不放小鼓的。

我是朝這種感覺來進行編曲。不過，小鼓的連奏在製作高潮部分上相當活躍。四小節四分音符構成的拍子，兩小節是八分音符連打，一小節是十六分音符連打，然後一小節是三十二分音符連打，各位應該知道這就是漸進快速連打。

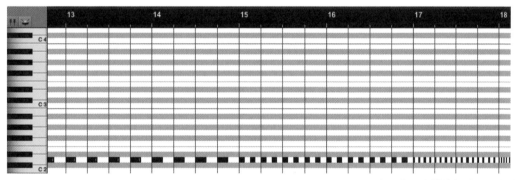

畫面① 小鼓連打的鋼琴卷軸

● 貝斯

使用的音幾乎都是根音以及高根音一個八度的音。有時會稍微蓋過旋律，這是迪斯可常見的樣式變化型。

● 合成器

彈出的旋律帶有出神（Trance）風格的合成器，反覆這種具有印象的樂句是固定會使用的手法。做出第一小節的樂句之後，再複製成八小節，只調整與合奏不合的部

分、或只在最後做點變化即可。

主奏合成器採用出神音樂常見的節奏，電子舞曲也經常使用。只要記住這樣也就可以了。

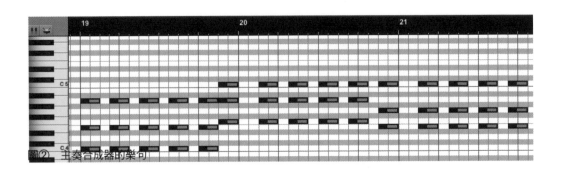

圖② 主奏合成器的樂句

● 製造高潮的技巧

這裡我將揭開營造高潮的手法，某部分也與混音息息相關。從前奏到歌唱段落間所使用的技法。

合成器

首先針對一個合成器進行音量與推桿兩方的自動化控制（automation）調整 ※。濾波器逐漸開啟，使聲音變明亮，藉由淡入獲得音不是變大聲而已的效果。此外，同個音色、濾波器原本就開啟的音軌也進行淡入的關係，可以做到單一音軌無法表現的「變亮變大」演出變化。

而且合成器還加掛延遲效果，藉由慢慢增加回授（FeedBack）量，營造紛沓而來的混亂效果。這時候建議使用模擬磁帶延遲的效果。音愈來愈髒應該可以產生不錯的效果。

小鼓連打其實也包括**逐漸升高音高（音程）**。取樣軟體的襯底（PAD）裡通常都會有 PITCH 這個參數（parameter），所以可以用自動化控制來操控。

※ 原注：在 DAW 軟體上對特定參數進行自動化控制調整

TRACK28

前奏合成器獨奏

此外，還使用了氣流噪音或上昇音效等效果音，使氣氛升溫，接著瞬間中斷。這種「緊張與緩和」極限的音樂類型就是電子舞曲。

混音上的注意點

　　總之是強調四四拍子的音樂，多虧有側鏈壓縮的效果，就算保持節奏樣式不變，應該也可以做出四四拍子感。或許就沒有必要強調低音大鼓。

　　從緩急、「緊張與緩和」這個面向來看，可以將合成器音色美麗的地方與混亂的地方做出明顯對比，如此一來還可以提升作品品質。

　　歌唱也不必拘泥於現場感，與合奏混音時可以加掛延遲或殘響。前奏與結尾以可以清楚聽見四分音符的延遲為原則加掛效果器，不過其實曲中也一直有加掛。還有，與其使用漂亮的音樂廳型殘響，金屬板型（plate）殘響的鐵銹味更適合這種風格。如果主唱音軌沒有加掛效果，聽起來會很疏離，所以請把歌唱看做是「合成音色的一種」，盡量融入合奏當中。

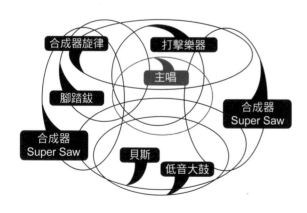

圖② 音像示意圖

08 爵士
Jazz

TRACK29

〈晚霞〉
爵士版

說到爵士，相信很多人都覺得難度很高。

實際與樂手合奏（jam session）或是即興獨奏（ad-lib）……的時候，的確需要演奏技巧。

但是，這裡是聚焦在爵士風格的編曲手法，所以只要掌握一定程度的訣竅就沒有那麼困難了。

爵士相較於其他類型，不論在演奏方法還是樂器編制上都非常具有特色。

反過來說，只要抓到要領，要做帶有爵士味的編曲可以說特別簡單。

接下來一起來看如何編爵士風格。

爵士的和弦進行

爵士的和弦進行比其他類型的音樂更具特色。

使用的和弦主要有**四和音或引伸音和弦、分數和弦**。

請看**譜例①**的和弦進行。

譜例① 〈晚霞〉爵士版的和弦進行

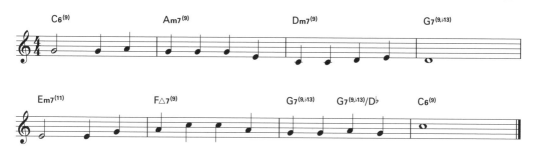

樂譜上寫了很多數字，這些就是光看就令人暈頭轉向的和弦進行。

但是，仔細個別看和弦的話，也會發現不是什麼毫無規則的和弦進行。

請看第一個和弦。這個 C6(9) 是由 C 和弦（Do · Mi · Sol）再加「6th（La）」與「9th（Re）」所衍生而來的和弦。

數字後面加了很多數字，看起來好像很難，但這個和弦的根源其實就是 C。只是 C 和弦額外加了幾個音，所以感覺很困難而已。

接下來的 Am7(9)、Dm7(9)，甚至 G7 (9, b13) 也是一樣，只是在 Am、Dm、G7 上增加其他音，聽起來比較複雜的聲響而已。

聽起來很複雜的和弦在聽慣以後就會變得舒服悅耳。

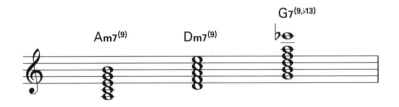

仔細觀察每個和弦與旋律之間的關係，就會知道幾乎所有旋律的音都不是引伸音（tension note），而是包含在和弦音內的音。

其中比較特別的和弦是第七小節第三拍的 G7(9,♭13) ／D♭。這是爵士常用的**反轉和弦**（dominant seventh chord，又稱屬七和弦）。可以看做是貝斯手隨興彈奏的時髦和音。

譜例③ G7(9,♭13)/D♭

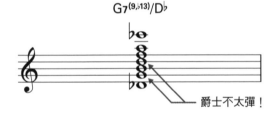

爵士不太彈！

樂器編制

爵士的樂器編制有各式各樣的類型，不過正統的編制是由**鼓組、貝斯與鋼琴**組成的三重奏。

本示範曲也採用鋼琴三重奏的編制。

接下來一起來看各樂器的音色說明。

● 鼓組

爵士的鼓組完全採用原聲鼓組音色。

最大特徵在於使用由許多鐵線紮成的刷頭鼓棒（brushes）演奏，無法像一般鼓棒打出很大的聲響。

從鼓組音源裡找看看有沒有 Brush Drum 等的名稱。或者是 Jazz Drum 之類的音源名稱。

● 貝斯

貝斯不是選擇普通的電貝斯，而是**原音貝斯（wood bass，參照 P38 說明）**。這是爵士的一大特色。

順帶一提，即使音源名稱是 Jazz Bass，指的可能是 Fender 公司出產的 jazz bass（電音貝斯）。這就是很混淆的地方。

總之選擇原音貝斯吧。

● 鋼琴

鋼琴選擇正統的**平臺鋼琴**音源。

盡可能選擇音色飽滿圓潤，接近真實演奏的音源。

實際的編曲情形

與其他類型相比，爵士的演奏方式相當獨特。

這裡介紹的是最正統的四拍子奏法。節拍速度是 128 BPM。

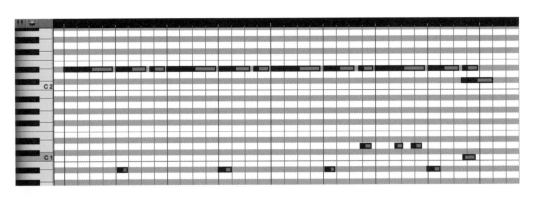

● 鼓組

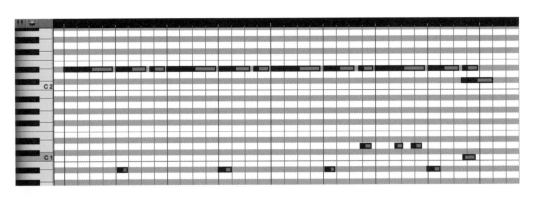

〈晚霞〉
鼓組獨奏

首先來聽聽看 TRACK 30（鼓組獨奏的音源）。

最大特色在於大鼓與小鼓似乎都很漫不經心。

打在拍子上的是腳踏鈸與疊鈸兩種音色。腳踏鈸打在第二與第四拍（音色大抵上都是 G♯1，本示範曲則是 A♯0）。

然後，疊鈸負責打「叮—叮唧叮—叮唧」的節奏（參照**畫面①**）。

四拍子的鼓組主要以這兩種樂器打出節奏，大鼓與小鼓則做為點綴性音色。

所以，確實取得各樂器的音量平衡，讓大鼓、小鼓不至於太大聲，讓疊鈸清楚。

畫面① 四拍子鼓組的鋼琴卷軸（C1 是低音大鼓、D1是小鼓、A♯0 是腳踏鈸、D♯2 是疊鈸）

● 貝斯

四拍子的貝斯演奏是以名為**奔跑貝斯（running bass）**的奏法來演奏。

基本上每拍彈一個四分音符，不過這時候最好盡量避免同音連續彈奏兩次。

那麼彈什麼音比較好呢？基本上只要是**和弦音**都可以。還有就是介於和弦音與和弦音之間，所謂「經過音」的音，或者往下一個和弦前進的半音上下行音程的音（參照**譜例④**）。

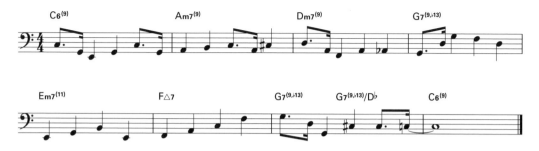

節奏上的重音方面，在四分音符的拍子裡頭，隨機輸入跟著分散節奏的短音符。

● **鋼琴**

爵士的鋼琴演奏也相當有特色。

最大特色是**不彈奏和弦的根音**。同時也要避開**五度的音**。

那麼應該彈什麼音呢？

主要有根音與五度以外的和弦音，三度、六度、七度、引伸音。

例如開頭的和弦 C6⁽⁹⁾ 就是只彈 Mi（3rd）、La（6th）、Re（9th）三個音。

譜例⑤　省略根音與五度的和弦奏法範例

鋼琴彈根音上面堆疊的音；貝斯在奔跑低音中負責彈
奏根音或五度，如此一來樂團整體的和聲便產生空間感。
這個空間感也就是爵士獨特聲響的來源。

那麼，節奏上該如何分配呢？

從鋼琴卷軸可以知道鋼琴並沒有一定的節奏樣式。充
其量是以分散（shuffle）方式依附在節奏上，不過有時落
在小節的頭一拍，有時候不在拍上，或是隨興打著切分音
（syncopation）。想要擁有這種節奏感，就要多聽爵士樂。

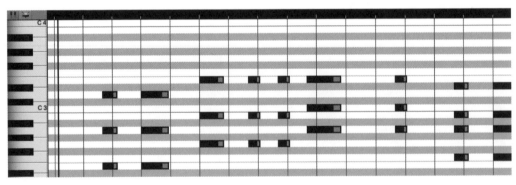

畫面②　鋼琴的鋼琴卷軸

混音上的注意點

本示範曲的鋼琴三重奏編制只使用三種樂器，不過各樂器扮演非常重要的作用，聽起來平衡悅耳。

但是，與其像搖滾一樣塞滿魄力十足的音，不如保持各樂器的空隙，使每種樂器清晰可辨。最理想的混音是如臨爵士表演現場。

Logic 裡附有名為 Space Designer 的殘響外掛，這個外掛可以重現各式各樣的音響空間，非常優秀的效果。在所有音軌上加掛這種外掛，以演出空間或許很有趣。

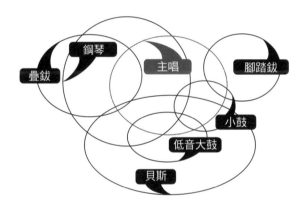

圖② 音像示意圖

09 節奏藍調
R&B

TRACK31

〈晚霞〉
節奏藍調版

節奏藍調的全名是 **Rhythm And Blues**，簡稱 **R&B**。西洋音樂的節奏藍調與 **J-POP** 的節奏藍調的編曲方式相當不同。

西洋的節奏藍調音符比較少，大多傾向陰暗且冷酷的編曲方式。

相反的，日本的節奏藍調音符比較多，大多的編曲方式都帶有閃爍明亮的意象。

本示範曲嘗試做成偏向西洋音樂的風格。

因為樂器數量少，所以連歌唱的細微韻味都能聽得很清楚。

其他音樂類型也是一樣，當曲子的音符少時，就要設法讓每一個音聽起來都很棒，否則編曲無法成立。

尤其是節奏藍調，拍子就是曲子的命脈，一定要講究大鼓、小鼓等的音色。

節奏藍調的和弦進行

節奏藍調使用很多時髦的和弦進行。

尤其是西洋的節奏藍調，由於受到爵士等類型的影響，許多曲子都會使用非常複雜的和弦。

本示範曲也走這種路線。

譜例① 〈晚霞〉節奏藍調版的和弦進行

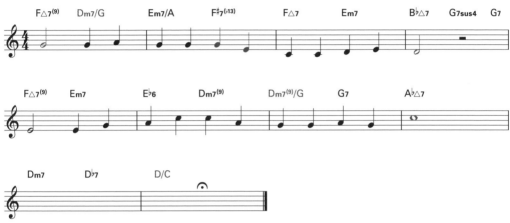

從開頭的和弦 F△7⁽⁹⁾ 算起，旋律的「Sol」音相當於「9th」。這個段落聽起來已經與其他類型的和弦進行相當不同了。

像這樣在同樣的旋律上，開頭和弦搭配完全不同的和弦，會大大改變後面的展開，不妨試試看。

第二個和弦 Dm7／G 則是**流行樂非常頻繁使用的和弦**。

在此稍微介紹一下這個和弦。

以鋼琴彈奏 Dm7／G 就是右手按 Dm7，左手低音按 G 音。

接著來看和弦的分母，也就是根音 G 到 Dm7 各音之間的關係。

Dm7 由低音至高音分別是「Re · Fa · La · Do」。

從根音「G（Sol）」算起，最下面的「Re」就是「5th」。

從 G 音算起，緊接的「Fa」就是「7th」、「La」是「9th」、「Do」則是「11th」。

因為「11th」與「4th」同音（音高差一個八度，音名相同），所以 Dm7／G 也可以叫做 G7(9)sus4。

沒錯，這個和弦正是 sus4 的同類。

因為這個和弦是 sus4 再加上「7th」或「9th」，所以具有更為複雜且飽滿的聲響，經常被當做 sus4 的代用和弦。非常好用的和弦，請各位記住。

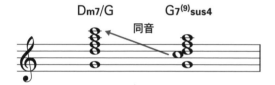

譜例②　Dm7／G = G7(9)sus4

第二小節第三拍上的 F#7(b13) 從根音與旋律的關係來看，「Sol」是「b9th」、「Mi」是「7th」。

從第四小節的 Bb△7 算起，旋律的「Re」相當於「3rd」。

※ 原注：自然音和弦以外的和弦總稱

F#7 (b13) 和 Bb△7 雖然都屬於非自然音和弦 ※，但從根音與旋律之間的關係來看，可以找出有趣的連結。

第七小節的 Dm7(9)／G 是取代前述 Gsus4 位置的和弦。

第八小節的 Ab△7 從根音算起，旋律的「Do」是「3rd」。

最後的 D／C 和弦從 C 算起，「Re」是「9th」、「Fa」是「#11th」、「La」則是「13th」，這種**時髦的和弦進行經常使用在曲子結尾段落等**。

樂器編制

本示範曲使用到的樂器相當少。如同開頭所說的,樂器少就要讓每個音聽起來都很棒,否則編曲無法成立。反過來說,如果音色已經很棒,即使不硬塞音符,也可以編出耐聽的編曲。

接著來看各樂器的說明。

● 鼓組

鼓組全部採用合成音色,以嘻哈(Hip hop)手法設定拍子。低音大鼓、小鼓與腳踏鈸的音色都使用「聽起來像黑膠唱片取樣出來的音源」。

這類音源的音色具有既厚實又粗糙的特徵。又因為直接取自唱片的關係,**大鼓或小鼓發出聲響的時候,腳踏鈸也會同時產生共鳴**。這種取樣方式形成一種韻味,也產生獨特的律動(groove)。

因此可以說是與軟體模擬電子鼓機的絢爛音源,形成對照的音色。

本示範曲使用兩種低音大鼓。

這是主要的低音大鼓加上音色類似「噗—」的超低音大鼓,這種音色只出現在小節開頭。請聽看看其中的差別。

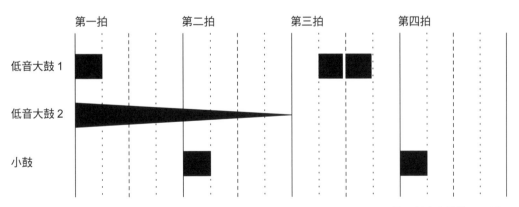

圖① 低音大鼓使用兩種

小鼓音色雖然只有一種，但一開始就使用感覺有很多音重疊的音源。近年的節奏藍調或嘻哈（Hip hop）經常使用這種聽不出來是不是小鼓的音色。

還有加入彈指音與響棒（claves）、單排風鈴等打擊樂器。這類也是節奏藍調常用的音色。

腳踏鈸選用質感粗獷的音色。

本示範曲也有放入做為重拍的刮唱片音效。

其實這個音源原本就不是實際錄製刮唱片的聲音。而是我**把大鼓的音高加速，讓大鼓音反轉而成的音源**，聽起來就像刮唱片的聲音。

如此一來就可以自由加入符合曲子節拍的刮唱片音效。

TRACK32

刮唱片音效

● 貝斯

貝斯採用合成貝斯音色，選用 Logic 內建音源 ES2 的「Monster Sine」這種由正弦波組成的音色。

這個正弦波合成貝斯具有低音滑順的特徵、音色本身沒有什麼綴飾，與合奏或節拍組的調和度相當高，節奏藍調或逐格輸入系的抒情曲等都經常使用。

● 電鋼琴

說到節奏藍調都會聯想到電鋼琴吧。使用的是 Logic 內建音源「Vintage Electric Piano」裡的 Fender Rhodes 電鋼琴模擬音色。

效果方面是加掛顫音（tremolo）這種左右大幅緩慢擺動的效果，以耳機聆聽會感到頭暈的程度。

● 取樣素材

其實軟體裡並沒有叫做「取樣素材」的音源⋯⋯。取樣素材是「從老唱片等找尋好聽樂句，用在自己的曲子裡！」的手法。這種手法源自於嘻哈（Hip hop）伴奏音軌製作者。

本示範曲是從取樣 CD 裡找可用的音源，並且直接貼在音軌上。在曲子裡偶爾出現的長笛樂句就是採用取樣素材。

想創作節奏藍調或嘻哈的話，平時就要累積素材 ※。

對初學者來說可能太難了，不過也可以購買取樣 CD、或從網路找免費的音效素材，請務必找看看。

實際的編曲情形

只要仔細聽就會知道整體當中音量最大的聲部是鼓組。對節奏藍調或嘻哈來說，鼓組的音軌就是曲子的命脈，所以一定要在鼓組音軌上下工夫。

節拍速度是 76 BPM。

● 鼓組

低音大鼓的逐格輸入方面，會把每個十六分音符都延後一點，以做出彈性的節奏。

這種節奏樣式稱為「十六分散拍（sixteenth shuffle）」，也經常使用在節奏藍調以外的曲風上。

然後，只在小節開頭加上音色類似「噗—」的超低音大鼓。

小鼓打在第二與第四拍上。在出現小鼓的時間點上同時有彈指音，不知道各位是否聽出來了？這是以兩小節為單位，聲響包含只在第一小節第三拍的音符上深度加掛殘響的音色、及其餘部分則沒有加掛效果的音色。

TRACK33

節奏音軌獨奏

然後只在偶數小節的第四拍加上響棒。

腳踏鈸打八分音符的拍子。

其他類型是「將弱拍力度調低，以避免產生逐格輸入的呆板感」，但是節奏藍調則是完全不調整力度，大多採淡淡地逐格輸入腳踏鈸的拍子。

像這樣逐格輸入的拍子裡，幾乎不會有原聲鼓組味道的過門。可能會把刮唱片音效當做過門使用。

在偶數小節的結尾或、下一個展開之前，都安插了這樣的刮唱片音效，請自行確認。

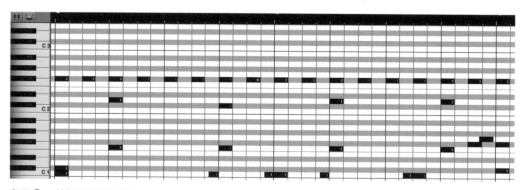

畫面① 鼓組的鋼琴卷軸。由低音大鼓1（C1）、低音大鼓2（C#1）、小鼓（F1）、正面的刮唱片音效（F#1）、背面的刮唱片音效（G1）、無效果的彈指音（D2）、加掛殘響的彈指音（C#2）、腳踏鈸（F#2）組成

● 貝斯

貝斯彈奏的音程只有和弦的根音。

然後只落在第一拍與第三拍後半八分音符弱拍上。

貝斯隨著和弦變換的時間點，出現在第一拍與第三拍的開頭，已經是再簡單不過了。不過第三拍要晚半拍，到八分音符弱拍上才出來。

此外也要留意音符的長度。

以不會蓋過第二拍與第四拍開頭，盡量將第一拍的音符及第三拍後半八分音符弱拍的音符延長。

如果音符太長就會使整體有拖泥帶水的印象，一定要多加留意。

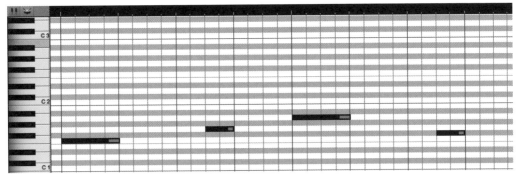

畫面② 貝斯的鋼琴卷軸

● 電鋼琴

電鋼琴採用全都輸入空心音符（指的是二分音符或全音符）的做法。

雖然只是彈和弦，不過只要顫音的效果與音色夠好，聽起來就會很舒服。

這就是電鋼琴的深奧之處吧……。只是以空心音符彈奏和弦就有舒服的氣氛，所以當其他類型需要音色稍微厚實或遼闊感時，也會使用電鋼琴。

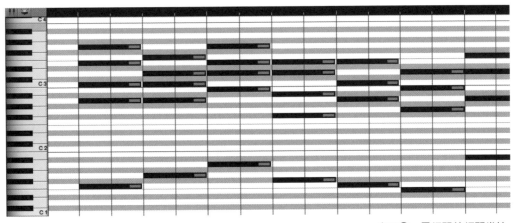

畫面③ 電鋼琴的鋼琴卷軸

但是音域上也必須留意。

彈奏太高的音會使音色變薄，無法呈現厚度。

電鋼琴最好聽的音域是中段，右手彈奏的和弦集中在 MIDI 鍵盤的 C2 至 C4 之間最理想。

● 取樣素材

剛好從我收藏的取樣 CD 裡找到感覺不錯的片段，所以直接貼在音訊音軌上。

由於是直接使用原本錄製好的聲音，所以可能產生與曲子的調（Key）不合、速度（tempo）不合等各式各樣的問題。不過，這時還不用想太多，只要抱持「聽起來很棒就對了！」的心態，多加嘗試看看吧。

此外，在這類素材上深度加掛延遲效果之後，就能完全融入合奏。

混音上的注意點

由於節奏藍調的音符數量少，所以混音不是做補白作業，而是要懂得留白。

低音大鼓或小鼓的空隙如果能清楚聽到歌唱的細緻韻味，就是最完美的混音。

從音像平衡來說，拍子遠比歌唱重要。

在一般流行歌上不太可能成立，不過對節奏藍調而言拍子如同命脈，如果拍子不明顯，很可能會使整首曲子聽起來很虛。

這樣的平衡並不會因為整體的音符數量少，而導致聽不到歌唱部分。

本示範曲的每項樂器音色都有明確的角色，混音也相對容易掌握。

拍子→主角

貝斯→低音的支柱

電鋼琴→廣度

取樣素材→祕密武器

依照這樣的設定進行混音

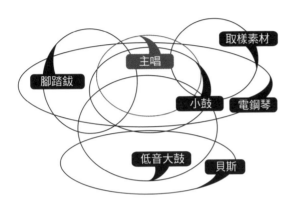

圖② 音像示意圖

10 巴西浩室
Brazilian House

TRACK34

〈晚霞〉
巴西浩室版

巴西浩室是基於我的興趣,實際工作上較少使用。

我個人偏愛流暢優美的和弦進行與速度感的拍子,在思考編曲如何兼具這兩項元素時,想到了巴西浩室這種類型。

大致上來說,可以把巴西浩室看做是巴西音樂配上適合跳舞的四拍子所形成的音樂。

包括最具代表性的巴薩諾瓦(Bossa Nova)在內,巴西音樂的主要特徵就是受到爵士影響的洗鍊和弦進行。

本示範曲以森巴的節奏搭配四四拍子,嘗試做成舞曲音樂的風格。在本書十種音樂類型的編曲中,巴西浩室是我個人非常喜歡的一種。

巴西浩室的和弦進行

編曲上使用相當少見的和弦進行，不過最後出來的結果意外地自然，連我自己也嚇一跳。

請看**譜例①**的和弦進行。

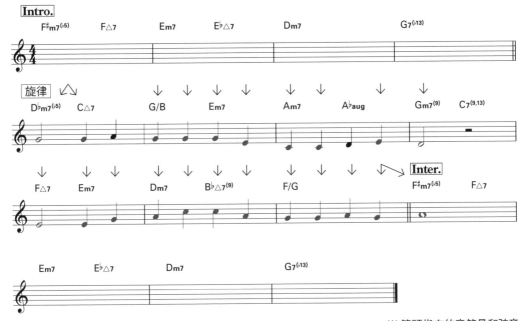

※ 箭頭指向的音符是和弦音

首先，旋律部分的開頭和弦 D♭m7(♭5) 可以充分展現作曲者（也就是作者我）的野心。旋律開頭就使用非自然音和弦 ※。而且根音比調（Key）的音高半音，我原本打算表現出相當積極的樣子……。其實 D♭m7(♭5) 這個和弦與具有安定的 C△7 只有根音不同，其他的組成音是完全一樣（請參考下一頁**譜例②**）。

※ 原注：自然音和弦以外的和弦總稱

因此聽起來反而很自然。

從這個和弦的根音算起，旋律就是在「♭5th」的位置上。

譜例② Dᵇm7(ᵇ5) 與 C△7

下一個和弦 C△7 與後面的 G／B，形成根音半音下降的順暢動線。

第二小節起的 Am7 → Aᵇaug → Gm7(9) 也採用根音半音下降的動線。無論如何編排和弦，旋律幾乎都包含在和弦音裡。譜例①中箭頭指向的音符即是和弦音部分。

第七小節的 F♯m7(ᵇ5) 與下一個和弦 F△7 也是只有根音不同，其他的組成音則是完全相同。

這裡的旋律「Do」從根音 F♯算起，就是「ᵇ5th」。

後面的間奏（前奏也是一樣）不受旋律的限制，所以從 F♯m7(ᵇ5) 到 Dm7 都是根音半音下降的進行。

樂器編制

本示範曲的最大特徵就是**打擊樂器的種類很多**。

聲音聽起來很厚實，但和弦樂器其實只有鋼琴一種。

接下來是樂器的個別說明。

● 鼓組

鼓組是混合使用原聲鼓組與合成鼓組兩種音色。這種節奏樣式是本書其他音樂類型編曲所沒有的，但在舞曲音樂中可說是正統的手法。

首先，原聲鼓組是以逐格輸入表現纖細而帶有技巧的演奏，所以與其選擇音色誇張的音源，不如找比較合適的爵士或巴薩諾瓦、或者融合爵士等音源。如果音源有類似「錄音室套鼓組」的名稱，或許就是不錯的選擇。

然後合成鼓組部分只加低音大鼓一種。

選用的低音大鼓是起音感不強，低音渾厚聽起來像「BOSS!」的音色。

在浩室舞曲中常見的四四拍子就是使用這種音色的低音大鼓。

● 打擊樂器

打擊樂器類使用康加鼓（conga）、沙鈴與三角鐵。

使用的所有音源都不是採用逐格輸入，而是取自取樣 CD 的音訊。

逐格輸入很難做到原聲打擊樂器類的效果，所以建議使用取樣 CD 或節奏迴圈素材。

Logic 裡 就 含 有 Apple Loops 這 套 節奏迴圈素材庫，所以相當方便。此外，SPECTRASONICS 的 Stylus 音源裡也有非常多節奏迴圈素材，個人相當推薦使用。

● 貝斯

貝斯是本示範曲最花費心思的樂器。一開始是用原音貝斯，但做到一半又覺得「電吉他好像比較好？」，結果使用了合成貝斯。因為鼓組同時使用原聲鼓組與合成鼓組，不管偏向哪一邊都會影響編曲的最終方向性。

選用原音貝斯的話，不僅音色很棒，而且還帶有一點爵士味的冷酷感。選用合成貝斯的話，藉由厚實的低音使曲子完全走向舞曲音樂的風格。

電吉他的話應該介於中間吧？

幾經苦思之後，才決定使用合成貝斯。音源取自 SPECTRASONICS 公司的 Omnisphere 這種合成 Thumpy Bass 音色，這種音色的低音聽起來帶有奶油般的滑潤感。

● 鋼琴

鋼琴是本示範曲唯一的和弦樂器。

選用普通的平臺鋼琴。

奏法上要強調節奏，所以要挑選有起音感的音源。盡可能避免含糊不清的音源。

實際的編曲情形

使用到很多實際演奏相當特殊的奏法，閱讀的同時請仔細研究本書附的音源。節拍速度為 120 BPM。

● 鼓組

首先是原聲鼓組的部分。請將本書附的 MIDI，複製貼到自己的 DAW 軟體音軌上。

仔細觀察低音大鼓與小鼓邊框的節奏樣式，就會知道這是「巴薩諾瓦」低音大鼓與小鼓邊框樣式兩倍速度的版本（小鼓邊框樣式略有不同）。

這種低音大鼓與小鼓邊框的節奏樣式相當常見，所以直接記起來吧。

打短音符的樂器是疊鈸。

從 MIDI 可以知道疊鈸所有的格子塞滿了十六分音符。

但是力度富有細緻的高低起伏，所以形成表情豐富的銅鈸節奏樣式。

TRACK35

原聲鼓組獨奏

合成鼓組的低音大鼓只打四四拍子，只要加上這種音
色就可以增添浩室舞曲風味。

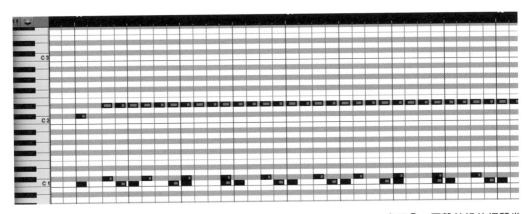

畫面① 原聲鼓組的鋼琴卷
軸。由低音大鼓（C1）、小
鼓邊框（C#1）與疊鈸（D#2）
組成

● 貝斯

只聽低音線可以聽到充滿動態的動線，其實彈奏的音
程幾乎只有和弦的**根音與五度音**。

在演奏這種複雜的和弦進行時，貝斯只要彈奏根音與
五度音就可以營造非常棒的動線。低音線的基本節奏就如
譜例③。

TRACK36

貝斯獨奏

譜例③ 貝斯的節奏樣式

在巴西系或拉丁美洲系的編曲中，這種貝斯的節奏樣
式很常使用，一定要記起來。

此外，與其把這種樣式的貝斯音符縮短打得精神抖
擻，不如拉長音符到音與音幾乎相連的程度，還比較能形
成讓人不禁跟著扭腰的律動。

● 鋼琴

　　鋼琴採用名為「**蒙圖諾（montuno、tumbao）**」的奏法。主要用於拉丁美洲音樂，不過巴西音樂也經常使用這種奏法。

　　非常特殊的演奏方式，鋼琴只要出現這種奏法，就會帶有中南美的味道。

　　知道愈多，編曲可能性也就愈大。

　　除了本書使用的蒙圖諾以外，其他還有各式各樣的蒙圖諾樣式，有興趣的人可以花時間研究。

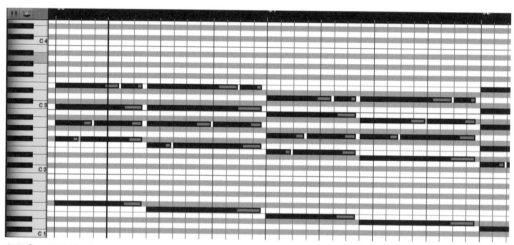

畫面②　鋼琴的鋼琴卷軸

● **打擊樂器**

　　使用了康加鼓、沙鈴與三角鐵三種打擊樂器，全部是以十六拍子為基本的節奏迴圈素材。

　　即使是使用節奏迴圈素材，對初學者來說還是會不知道如何選擇樣式。

　　這種時候可以在時間軸上設定兩小節的重複播放範圍，並且把每一種樣式都拖放進去聽聽看。

　　即使只有兩小節，好的節奏迴圈就是具有「聽不膩！」的感覺。

　　不妨從這種感覺來著手找尋素材。

TRACK37

節奏音軌的獨奏

混音上的注意點

　　本示範曲屬於舞曲音樂，要讓聽的人有想跟著跳舞，或自然擺動身體的欲望。因此，凸顯節奏就變得很重要。

　　尤其是四四拍子的低音大鼓、與厚實的貝斯這兩種低音樂器。

　　如何做出悅耳的低音，對專業音樂人來說也是一大課題。我認識某位超有名的 DJ，據說他年輕時做的曲子因為低音太重，有次竟然把舞廳的低音喇叭燒壞。

　　當頻段過低（20 ～ 70 Hz 之間）時，人體的感知會大於聽覺器官，所以過度強調不會有效果。反而會使整體音色模糊不清，聽起來不舒服。

　　所以要以「清爽、厚實的低音」為混音目標。

　　至於其他打擊樂器類也要盡可能大大地凸顯。原聲鼓組與打擊樂器音色調整到音量對等的狀態。

　　歌唱的平衡則是不要太大比較好。

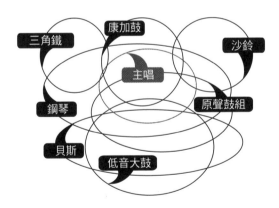

圖①　音像示意圖

結語

　　我寫這本書形同是把我平時沒有特別意識到的工作流程，建立一套理論重新爬梳過一遍的作業。過程中我也發現許多過去不曾注意到的東西。

　　此外，PART 3 中有完全超出我工作領域範圍的部分，一半以上都是個人的興趣（笑）。不過，這正是我樂在其中的動力。希望示範曲能讓各位感受到「我是很愉快地在編曲」的感覺。

　　做音樂是愉快的。不論是業餘人士還是專業音樂人都是一樣。即使成為一名專業音樂人，還是常常會有「哇！我竟然做出這麼炫的段落！說不定我是天才呢！」的感覺（笑）。

　　但是這種（自我）滿足感，正是讓我繼續從事音樂製作的動機。

　　希望正在閱讀本書的各位也能體會「做音樂的愉悅感」，即使是一點點，我也會感到非常高興。

　　最後由衷感謝我的好友、頂尖吉他手渡邊具義先生，本書能夠出版發行要感謝他。還要感謝每次稿子寫不出來的時候，總是提供我各種協助的山口一光先生（Rittor Music 出版社職員）。

<div style="text-align: right">藤谷一郎</div>

INDEX

下載網址　https://bit.ly/2HLGW4S

製作：藤谷一郎

●TRACK

TRACK 1是PART 2「關於樂曲構成」（P64）的音軌。
TRACK 2〜37是PART 3「各種樂風的編曲示範」，各種編曲版本的〈晚霞〉或樂器獨奏示範。

TRACK1	〈永遠在一起〉	P64
TRACK2	民謠流行樂 _ 編曲	P72
TRACK3	民謠流行樂 _ 鼓組單獨音軌	P76
TRACK4	民謠流行樂 _ 電吉他單獨音軌	P79
TRACK5	民謠流行樂 _ 電鋼琴單獨音軌	P79
TRACK6	電子流行樂 _ 編曲	P82
TRACK7	電子流行樂 _ 拍子單獨音軌	P86
TRACK8	電子流行樂 _ 貝斯單獨音軌	P87
TRACK9	電子流行樂 _ 襯底單獨音軌	P88
TRACK10	電子流行樂 _ 琶音單獨音軌	P88
TRACK11	龐克搖滾 _ 編曲	P90
TRACK12	童謠版	P91
TRACK13	龐克搖滾 _ 鼓組單獨音軌	P93
TRACK14	巴薩諾瓦 _ 編曲	P98
TRACK15	巴薩諾瓦 _ 吉他單獨音軌	P104
TRACK16	電音浩室 _ 編曲	P106
TRACK17	電音浩室 _ 鼓組單獨音軌	P111
TRACK18	電音浩室 _ 低音大鼓與貝斯	P111
TRACK19	抒情 _ 編曲	P114
TRACK20	抒情 _ 鼓組單獨音軌	P118
TRACK21	電子舞曲 _ 編曲	P124
TRACK22	電子舞曲 _ 前奏 _ 警笛音效	P127
TRACK23	電子舞曲 _ 貝斯 _ 側鏈關閉	P128
TRACK24	電子舞曲 _ 貝斯 _ 側鏈開啟	P128
TRACK25	電子舞曲 _ 襯底 _ 側鏈關閉	P128
TRACK26	電子舞曲 _ 襯底 _ 側鏈開啟	P128
TRACK27	電子舞曲 _ 前奏 _ 小鼓連奏	P129
TRACK28	電子舞曲 _ 前奏 _ 合成器單獨音軌	P130
TRACK29	爵士 _ 編曲	P132
TRACK30	爵士 _ 鼓組單獨音軌	P136
TRACK31	節奏藍調 _ 編曲	P140
TRACK32	節奏藍調 _ 刮唱片音效	P144
TRACK33	節奏藍調 _ 節奏音軌	P145
TRACK34	巴西浩室 _ 編曲	P150
TRACK35	巴西浩室 _ 原聲鼓組單獨音軌	P154
TRACK36	巴西浩室 _ 貝斯單獨音軌	P155
TRACK37	巴西浩室 _ 節奏單獨音軌	P156

●MIDI DATA

收錄各種類型的主要樂器MIDI檔案。請開啟DAW軟體讀取檔案，仔細觀察實際的編曲手法。一定有參考的價值。

01_FolkyPops　BPM = 100
Drum（鼓組）、Bass（貝斯）、Wurlitzer（電鋼琴）、E.Gt（電吉他）

02_ElectroPop　BPM = 134
Beat（三件式鼓組）、Bass（貝斯）、Wurlitzer（電鋼琴）、Synth（合成器弱拍）、Strings（弦樂）
＊Beat：C1 低音大鼓、D1 小鼓、A#2 腳踏鈸 1、G#2 腳踏鈸 2

03_PunkRock　BPM = 190
Drum（鼓組）、Bass（貝斯）、E.Gt1（電吉他 1）、E.Gt2（電吉他 2）

04_BossaNova　BPM = 120
Drum（鼓組）、W.Bass（原音貝斯）、C.Gt（古典吉他）、E. Pf（電鋼琴）

05_ElectroHouse　BPM = 120
Beat（鼓組）、Bass（貝斯）、Synth.Lead（主旋律合成器）
＊Beat：C3 低音大鼓 1、C#3 低音大鼓 2、D3 小鼓、E3 腳踏鈸、D#3 沙鈴

06_Ballad　BPM = 60
Drum（鼓組）、E.Bass（電貝斯）、Piano（原聲鋼琴）、A.Gt（木吉他）、Strings（弦樂）

07_EDM　BPM = 128
Beat（鼓組）、Intro_Synth1（前奏合成音色 1）、Intro_Synth2（前奏合成音色 2）、Synth Melo（單音合成音色）、Synth Main（主旋律合成音色）、Pad（襯底合成音色）、Bass（貝斯）
＊Beat：C1 低音大鼓 1、C#1 低音大鼓 2、D2 小鼓、B2 腳踏鈸 1、A#2 腳踏鈸 2、D#4 拍手音

08_Jazz　BPM = 76
Drum（鼓組）、Piano（原聲鋼琴）、Bass（原音貝斯）

09_R&B　BPM = 76
Beat（鼓組）、Bass（貝斯）、E.Pf（電鋼琴）
＊Beat：C1 低音大鼓 1、C#1 低音大鼓 2、F1 小鼓、F#1 正面的刮唱片音效、G1 反面的刮唱片音效、D2 無效果的彈指音、C#2 加掛殘響的彈指音、F#2 腳踏鈸

10_BrazilianHouse　BPM = 120
Drum（鼓組）、Add Kick（低音大鼓）、Bass（貝斯）、Piano（原聲鋼琴）
＊Add Kick：C1 主低音大鼓、D1 釋放時間長的低音大鼓

國家圖書館出版品預行編目（CIP）資料

圖解樂風編曲入門/藤谷一郎著；黃大旺譯. -- 初版. -- 臺北市：
易博士文化, 城邦文化出版：家庭傳媒城邦分公司發行, 2020.03
面；　公分
譯自：DTMer のためのアレンジのお作法：10 ジャンルの実
例を通して学ぶアレンジと打ち込みの常識

ISBN 978-986-480-108-4 (平裝)

1.電腦音樂　2.編曲

917.7　　　　　　　　　　　　　　　　　　109001527

DA2013

圖解樂風編曲入門
從 10 大樂風最基礎學起，自由風格隨意變身

原 著 書 名 ／ DTMerのためのアレンジのお作法：10ジャンルの実例を通して学ぶアレンジと打ち込
　　　　　　　みの常識
原 出 版 社 ／ 株式会社リットーミュージック
作　　　者 ／ 藤谷一郎
譯　　　者 ／ 黃大旺
編　　　輯 ／ 鄭雁聿

業 務 經 理 ／ 羅越華
總 編 輯 ／ 蕭麗媛
視 覺 總 監 ／ 陳栩椿
發 行 人 ／ 何飛鵬
出　　　版 ／ 易博士文化　城邦文化事業股份有限公司
　　　　　　　台北市南港區昆陽街16號4樓
　　　　　　　電話：（02）2500-7008　傳真：（02）2502-7676
　　　　　　　E-mail: ct_easybooks@hmg.com.tw
發　　　行 ／ 英屬蓋曼群島商家庭傳媒股份有限公司城邦分公司
　　　　　　　台北市南港區昆陽街16號5樓
　　　　　　　書虫客服務專線：（02）2500-7718、2500-7719
　　　　　　　服務時間：週一至週五上午09:30-12:00；下午13:30-17:00
　　　　　　　24小時傳真服務：（02）2500-1990、2500-1991
　　　　　　　讀者服務信箱：service@readingclub.com.tw
　　　　　　　劃撥帳號：19863813　戶名：書虫股份有限公司
香港發行所 ／ 城邦（香港）出版集團有限公司
　　　　　　　香港九龍土瓜灣土瓜灣道86號順聯工業大廈6樓A室
　　　　　　　電話：（852）2508-6231　傳真：（852）2578-9337
　　　　　　　E-mail：hkcite@biznetvigator.com
馬新發行所 ／ 城邦（馬新）出版集團Cite(M) Sdn. Bhd.
　　　　　　　41, Jalan Radin Anum, Bandar Baru Sri Petaling,
　　　　　　　57000 Kuala Lumpur, Malaysia.
　　　　　　　電話：（603）9056-3833　傳真：（603）9057-6622
　　　　　　　E-mail：services@cite.my

美 術 編 輯 ／ 簡單瑛設
製 版 印 刷 ／ 卡樂彩色製版印刷有限公司

DTMer NO TAMENO_ARRANGE NO OSAHO
Copyright © 2014 ICHIRO FUJIYA
Originally published in Japan by Rittor Music, Inc.
Traditional Chinese translation rights arranged with Rittor Music, Inc. through AMANN CO., LTD.

■2020年03月03日 初版一刷
■2024年04月12日 初版五刷
ISBN 978-986-480-108-4

定價600元　HK $200